釘地
Dropping A Pin

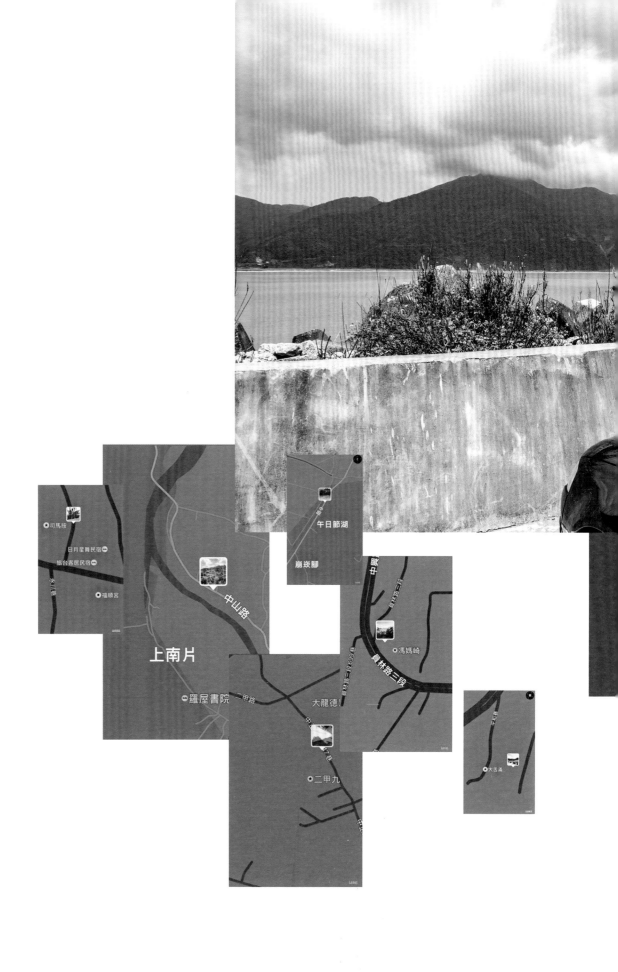

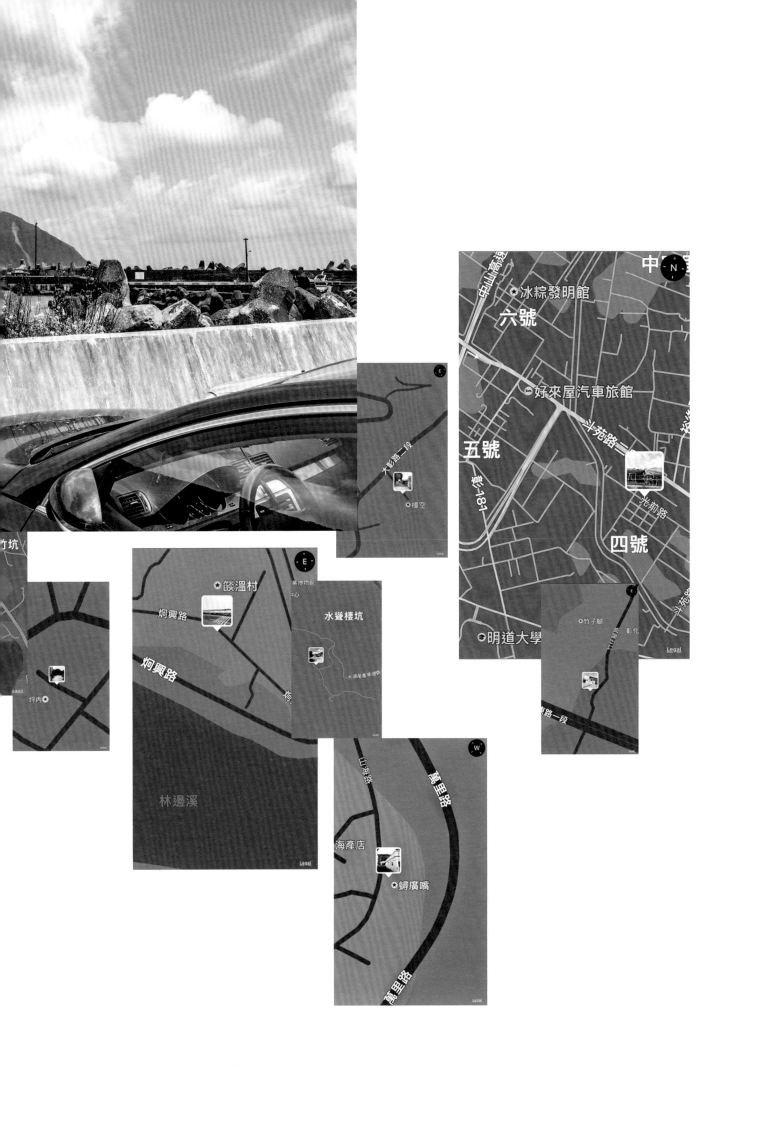

先說：我是八堵人

前不久，
跟著汽車導航去宜蘭　冬山鄉的頭堵，沿途滿腦子想著：小時候父親在汐止辦公室附近的五堵，
有座東山煤礦廠。每一次跟同學說我是八堵人，都還得補上一句，在基隆附近。沒有同學住七堵，
也沒有人知道六堵是個工業區，不確定有沒有四堵或三堵。

當年，
大人在飯桌上說「堵」既是漢人防禦山蕃的建物，又是基隆河上的水壩方便船隻上下貨等等，
讓小孩子有機會向他人炫耀自己的第八個堵。

現在，
不是所有的列車都會停靠。二二八紀念火車站的地標已經有些老舊。不遠的過港、暖暖、四腳亭，
假日可以看見稀稀落落的遊客，不知道跟聲音低沉渾厚，第一代的電台情人李季準生前住在附
近有沒有關係？

地名，有精確位置的物理性，有和他人共有的集體記憶。

地方感，個人故事的根源、情感性的連結，意識的體驗，生命意義的歸屬。

目錄

p.2　　釘地車遊 001

p.4　　先說：我是八堵人

p.8　　外出看景先認「名」

p.9　　擇名‧挑地‧創作‧筆記

p.12　　電插，瀏地圖

p.13　　車。人。地點。

p.16　　文字欲照像

p.17　　數位尋名，人工釘地

p.20　　Dropping A Pin

p.26　　Latent Images of Mental Double Visions

p.27　　Staged Photography of Digital Images and Information

p.30　　舊地，新人留下

p.31　　照像‧資訊的數位「編導式攝影」

p.34　　落單老地方的「字畫‧像」，看到。拍下。寫下。

p.35　　「明室」成像

p.38　　線浸，到不了

p.39　　「心智複見」的潛影

p.42　　外出創作，記得關門

p.43　　中英文個人簡介

p.46　　釘地車遊 002

p.48　　版權頁

三角 (p.6)

芒埔 (p.10)

濫背 (p.14)

十三天 (p.18)

阿兼城 (p.22)

官有地 (p.24)

車店 (p.28)

險崙子 (p.32)

豎圬 (p.36)

網絃 (p.40)

打剪 (p.44)

茱公 (p.49)　　挖仔 (p.49)　　隙子 (p.50)　　草分 (p.51)　　十間分間 (p.52)　　內轆 (p.53)

莊肚 (p.54)　　社角 (p.54)　　斗車員 (p.55)　　下樹 (p.56)　　吊神牌 (p.57)　　浮景頭 (p.58)

四百名 (p.59)　　龜頭 (p.60)　　三木竹仔 (p.61)　　喀哩 (p.62)　　羅罕 (p.63)　　蝦湳 (p.64)

四公里 (p.65)　　打那美 (p.66)　　牛食水仔 (p.67)　　石吼子 (p.68)　　八分仔 (p.69)　　史港 (p.70)

百三 (p.71)　　中西 (p.72)　　阿柔洋 (p.73)　　尿載 (p.74)　　覆鼎金 (p.75)　　南岸 (p.76)

統鼻 (p.78)　　網紗 (p.79)　　半路響 (p.80)　　岸上 (p.81)　　關路缺 (p.82)　　下三屯 (p.84)

下長流仔 (p.85)　　貴舍 (p.86)　　打簾 (p.87)　　十八家 (p.88)　　孩兒安 (p.89)

朴鼎金 (p.90)　　乃木崎 (p.91)　　西天 (p.92)　　麻布樹排 (p.93)　　阿力 (p.94)

蛇大窩 (p.95)　　後潭 (p.95)　　咬狗 (p.96)　　樹子窩 (p.97)　　把竿 (p.98)　　抄封 (p.99)

圓孔頭 (p.100)　　角樹 (p.101)　　呆風 (p.102)　　看西 (p.103)

十八犌 (p.104)　　凹湖 (p.105)　　官眞巷 (p.106)　　阿爸窩 (p.107)　　阿密哩 (p.108)

部邊 (p.109)　　面盆 (p.110)　　中固 (p.111)　　三人共坑 (p.112)

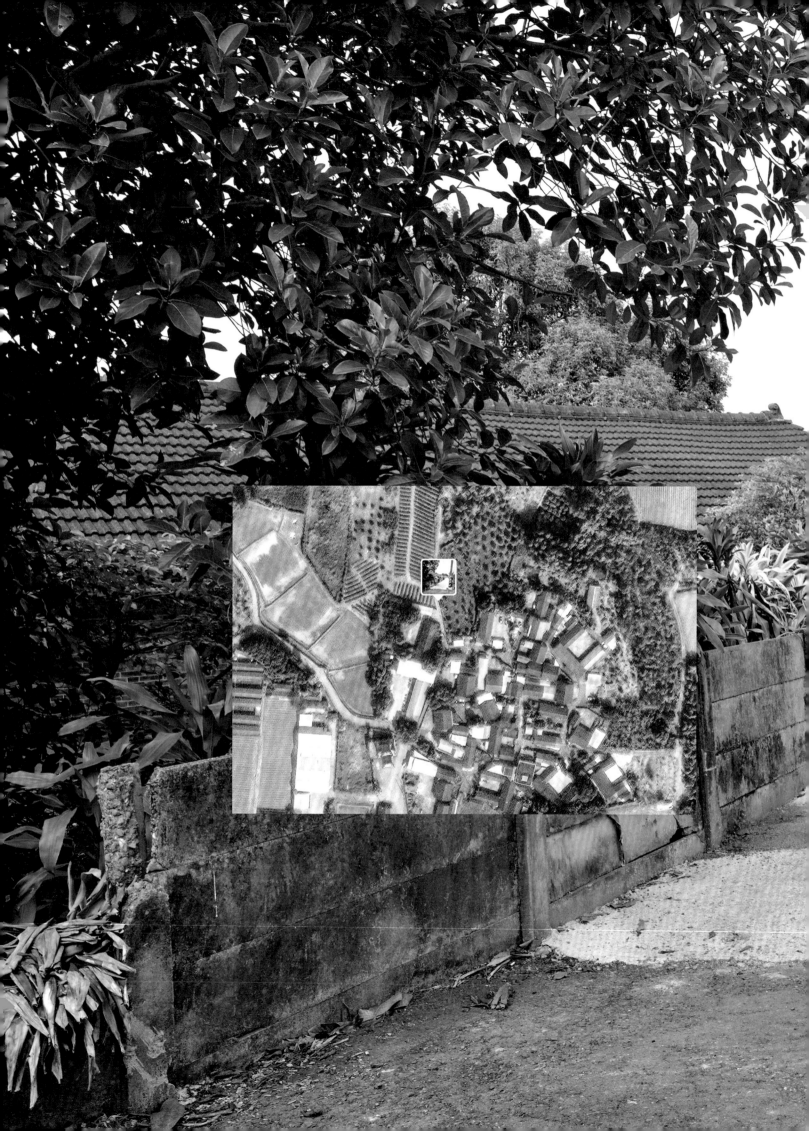

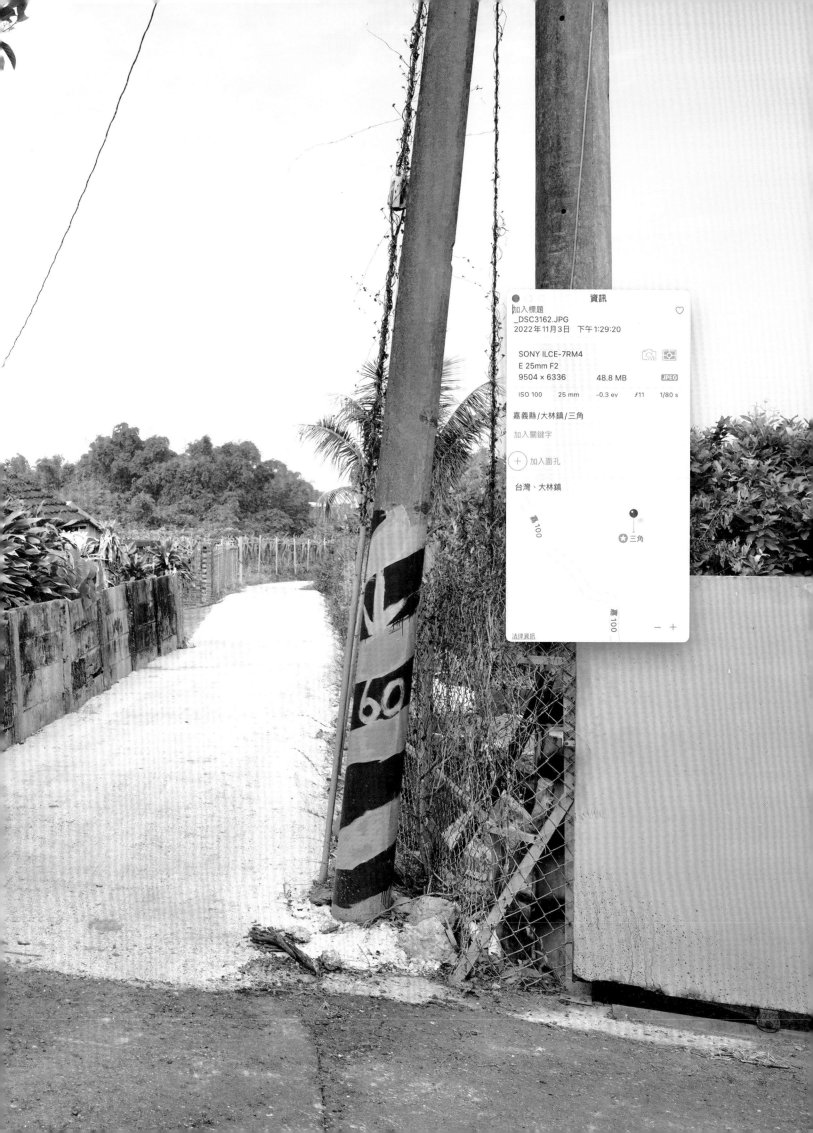

外出看景先認「名」

專家學者說：
地方，來自特殊的自然景觀，不尋常的人為建設，加上個人記憶的絕對情感；地方，人、事、時間、物件等，隨機加總出來的現實現象；地景，一個區域、聚落、居民的歷史經驗和現有的現象累積，與大自然的原貌不常是等號關係。

現實中，網路科技大眾的地景認知，多是被撕碎又再重組的立體面貌，人因此而更貼近了對象嗎？

導遊跟老外說：
遊臺灣憑直覺。臺北在北部，臺南在南部，北投在北，南投偏南，道路命名經常各取前後兩個城市中的一個字：汐萬公路、員鹿路、中彰快速道路……臺灣好好行。其實，導遊（可能是翻譯能力有問題）直接跳過了，古人決定方位，常常是以自己所站的位置接納天地，尊重大地的哲學：北部有南港，北港坐落在南港的南方……

導遊又說：
臺灣人跟你們一樣，沒有特殊的動機，少有人會貿然的去探訪一個陌生的地方。

前幾天，我們家隔壁的老人，打算出門拜訪老友時才發現，高雄新莊高中附近的老地名菜公，地圖已不再出現。派出所的警察說，西螺 溪州鄉倒是有個菜公村；從新店消失的柴程，跑到了國姓鄉。

臺灣的年輕人討論畢業旅行：清水、上塔悠、七美、粉鳥林，地名優雅一向討喜。小朋友的地理課：溪頭、礁溪、鵝鑾鼻地貌的描述容易記，三貂角是西班牙語 Santiago 的譯音，歷史典故好好玩。

> 「厝」、「寮」、「屋」：人住的房子 ── 有文學
> 「甲」、「闊」：荷蘭人留下來的田地計算單位 ── 有歷史，更有文化
> 山邊、山壢、水尾、板下：和實景地貌畫上等號 ── 有美術
> ……
> 客家村描述泉水所發出聲音 ── 泉水空
> 屏東 恆春的大乳乳 ── 無春色，台語念做「大滷滷」
> 距離亞洲大學不遠的十間分間 ── 曾經是十間生產「分」（台語香煙）的廠房
> ……

臺灣地名用字有情感、有學問。

擇名・挑地・創作・筆記

《法國椅子在臺灣》(1998-99) 類旅遊照片的藝術形式，是個人對老外虛擬的在地導覽。

《鏡話・臺詞》(2014) 分享了日常中，臺灣人如何創意的把文字溝通這件事給視覺化，像是：原本用耳朵才會聽得到的臺灣話「起廟」，崩山下、火燒店、功勞等，臺味十足的地名。至於沒有入列的山腳、大內⋯⋯好玩的地名，念茲在茲。幾年後，對地名的關注離開了秀才、姑爺、店子前明顯在地味的面向，轉移至統鼻、羅罕、抄封等，字意抽象但可以讓自己產生莫名感動的地名。

新的階段，結合了外出創作和相關的地名，開始思索如何擺下：「地」—— 清晰可見的景物、「名」—— 懸浮的文字意象等，兩者在圖文方面的刻板關係。同時，自我也洞視了：過往在閱讀臺灣的意識下，零零星星所看到的不尋常地名，多融入在其他個別的主題之中，尚沒有能力將它們歸納出稍完整的概念。好在，先前的經驗，都成了近期新作形構的重要底蘊。

《釘地》創作的泉源，來自地名在文字上的召喚，那種眼見、腳踏、體感的渴望，引導了自己前去探訪。另一方面，應該是數位資訊在當代文化中，極其複雜又詭異的角色，意外觸發了善用汽車導航器上所提供的「神奇」地名。

統整《釘地》將近 200 個地名的探訪，我的概念圍繞在：

事，不尋地名的原生態，不求土地正義的伸張，不求證河道上的傳說

志，親臨現場，肉身抵抗數位虛擬資訊對「舊文明」的挑戰

文，論述被人遺忘的老地名、小地方，在當下大環境中的聯想

圖，不求景觀紀錄的寫真，不做電子地圖的圖鑑

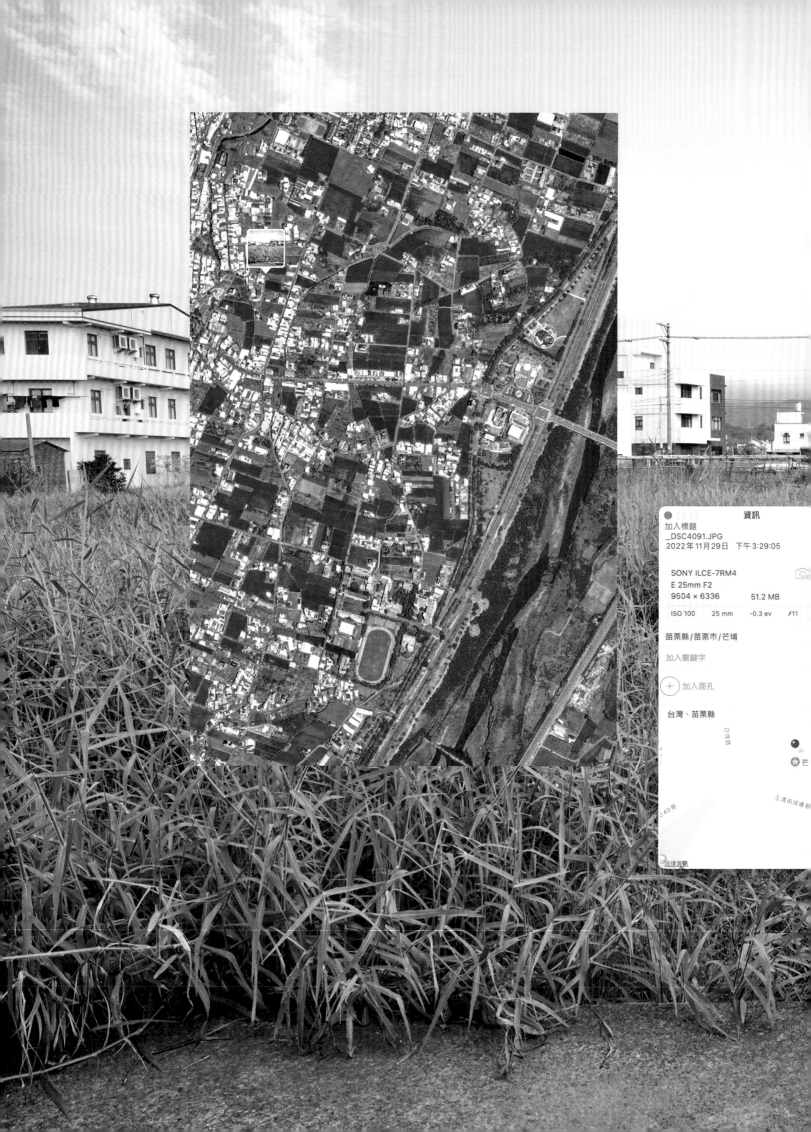

電插，瀏地圖

展開紙本的地圖，迎面而來，最多的經常是字不是圖。若不懂地圖上的字義，那麼上面的河溪、道路，甚至市鎮的名字，都被化成了視覺元素，但它也相對客觀、實質的存在。看不懂的地名，靜靜的躺在地圖上不動，沒有外在的因素，久久也都不會動。盯著它，身體隱約的在想像之中移動。

大大小小、重量不一，可以平視也可以俯看的電子地圖，平整躺著，
不折疊 —— 沒有痕跡；不翻閱 —— 沒有動感，還得插電、最好有高速連網。

隨著拇指、食指張合的韻律，人工建物、大地山林取代了單色塊。小地方、舊地名圖層式的忽隱忽現。輕輕觸碰，電子數位的地貌從早到晚，近景、遠景、特寫，甚至於飛鳥的空照景，應有盡有。不同人，不同時間，電子地圖的內容不盡相同：阿嬤米粉。星爸咖啡。歐K便利店。純愛汽車旅館。曾藥局。吳齒科……定點四周商家的資訊爭奇鬥艷，隨機覆蓋著小街陋巷。評比資訊目不暇給，有用的，無趣的，沒得選。電子地圖，不轉身、不翻頁的廣告看板。

電子地圖隨身，卻不易專心的閱讀；實境「街景功能」沉浸的錯覺，很掃興；好吃、好玩的網紅資訊，擾動、斷裂了讀者原始的意念。至於大眾查詢電子地圖經常碰到：文多、影像小而亂的經驗，廣告的業主只要付錢，我的產品告白瞬間成了眾人的資訊。

電子知識？數位公正？　別鬧了！錢萬歲！　萬歲！　資本主義萬萬歲！

車。人。地點。

避開交通要道，確定不是警察會開單的時段，靠邊隨意停，運氣好時才會恰巧停在地圖標示的位置旁，經常是，在附近繞了又繞。

熄火，壓下車子四邊暫停的閃燈，下車，鎖上門，戴上帽子，換成太陽眼鏡，檢查一下 SONY 機身的電池狀態，地，靜坐；名，待著；車子在一旁見證。小跑步穿越道路，手機高高舉在胸前，低頭查看著藍點地標，身體不斷移動，路口向左，巷子底向右……到達眼睛一直盯著看的定點「藍星」。　寬心。

大樹旁屋簷下的在地人（絕大部分是年長者），坐著，沒有站起來：找誰？沒有水土不服的反應，自然的閒應：無頭無尾褪了色的老故事。

一樓住家紗門口。
大大小小正擺、翻面的拖鞋，紅布面的球鞋，男士的工作鞋。
附近的治安好，連狗都不會偷偷的叼走？

抬頭
沒有電梯的五樓公寓，住頂端阿嬤數著：晚飯前，上上下下我今天已經爬了多少階的樓梯。

穿著附近高職制服的女生擦身而過。請不要問我：巷頭的豆漿店，每天可以賣出幾碗鹹豆漿？

帶著黑色安全帽正把機車停下來的男人，請問：里長是男的還是女的？

羊肉攤小小告示板：「加湯不加價」。外地人不知道，碗裡要留一根骨頭或小肉塊，不是捧著空碗去要老闆免費加湯。

需要上廁所？答案很肯定：一定得找到 7-11，不是阿公阿婆的柑仔店。

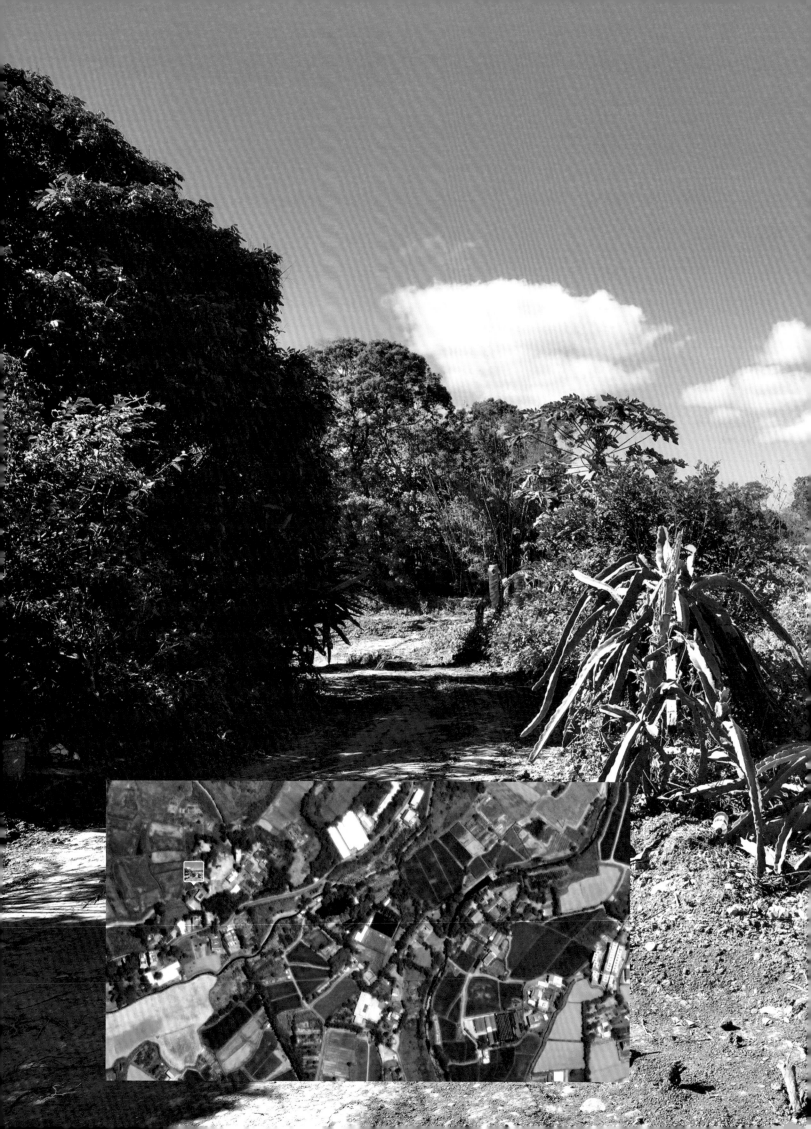

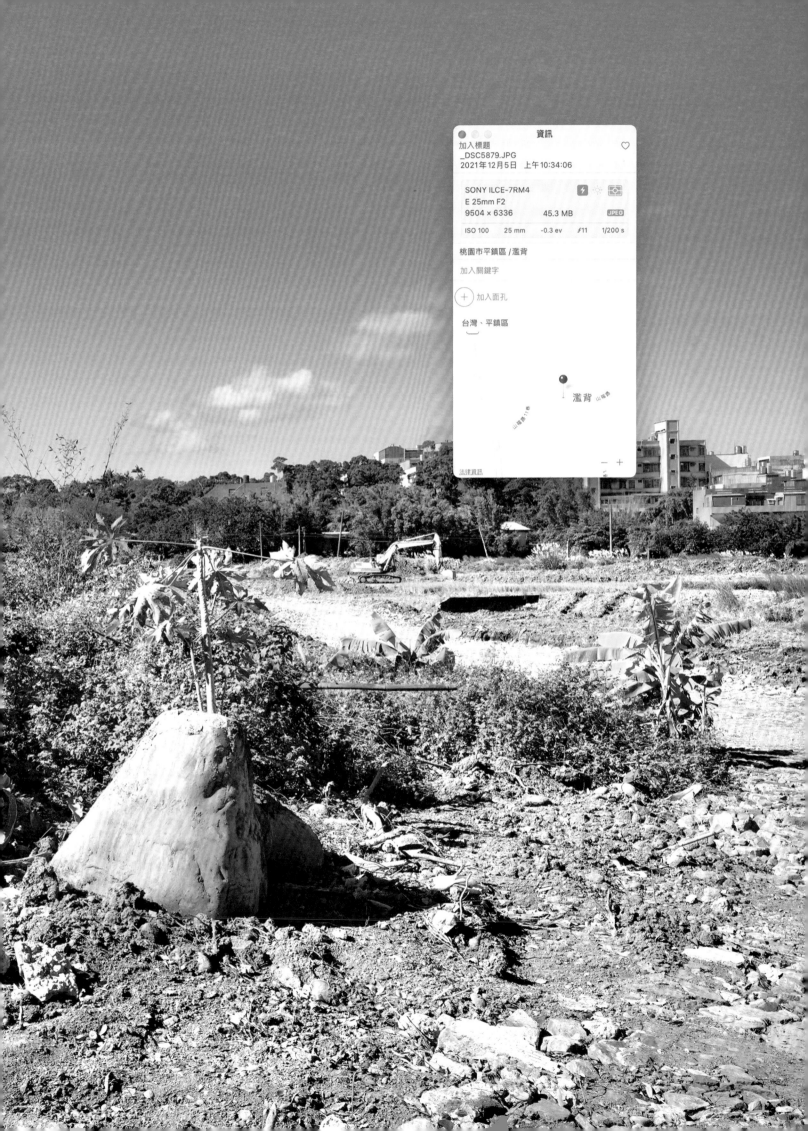

資訊

加入標題
_DSC5879.JPG
2021年12月5日 上午10:34:06

SONY ILCE-7RM4
E 25mm F2
9504 × 6336 45.3 MB JPEG

ISO 100 25 mm -0.3 ev ƒ11 1/200 s

桃園市平鎮區 / 濫背

加入關鍵字

+ 加入面孔

台灣、平鎮區

濫背 山福街

山福路11巷

法律資訊

文字欲照像

報紙週末的藝文版，三不五時重複著「臺鐵觀光紀念火車票」：「永康 保安」，「壽豐 吉安」，「成功 追分」，讓人熟悉又不厭倦的訊息。只是，無意間我也發現網路河道上，居然有人會把自己童年就很熟悉的八斗子、基隆嶼、獅球嶺、木柵、關渡等，視為不尋常的地名。我頓時驚覺：喔！原來，生活中隨口而出的怪異、神奇之類的形容詞，往往是自身的少見多怪，或者是外人瞠目咋舌的反應罷了。

《釘地》創作，從一開始便審慎的區辨出，那些可以讓自己關注的神奇地名，經常都有縹緲微風中沉穩的底氣。隨著造訪的地方多了，更進一步體悟到，它之所以天長地久留存至今，其中的關鍵應該是自古貴氣不動的「神」，而不是怪。

《釘地》忍痛剔除了絕大部分，即時、短暫「此曾在」場域感的生活遺址，以及學者、文史工作者曾研究過的地名歷史典故（例如：殖民和政治目的，神話傳說，古老荷蘭、西班牙、原住民的用語，加上方位、地形特徵、水文物產相關的地名用字）；也捨棄了許許多多複合式的地名（如地理師口中的上、下、頂、堵、圍、圩、嶺、港、崩、坑等等）、動植物保護協會最愛，俗不傷雅親民的地名、帶有貴族舊城、宗親近水樓台，明確聚落意識「厝」字的地名。

最後，《釘地》只保留極少數上述的代表地名。

數位尋名，人工釘地

《釘地》創作，代步的寶藍色老福斯，獵犬般穩健的奔馳在國道、省路、縣道、鄉道專用道路、產業道路，大街小巷群山亂林間，有效縮短了地遠的現實。車子從這個地方移動到另一個地方，身體，跟隨著在密閉的小空間和生活的大空間之中交替。移動的身體在空間中造成了氣流，產生變化，眼睛看不到，心，意識到了。

空間變動，時間跟著流動。
去過的地方，過去就存在；沒有到過的地方，過去也存在。
道路旁，孤單灰白的水泥電線杆，低語：深山裡，有人。
彎道，霧茫茫圓形的反射鏡，映照出：我的自駕車今天可能不是唯一，明天可能也不是。

行程中，偶爾，老資訊和新圖資不對應，同一個地名居然出現在不同的位置！當下隨性的擇一，不讓理性邏輯的偏執，在藝術創作的道路上，留下難看的煞車痕。

典型《釘地》照像的現場：
有時，人為現況的不便；有時，自然障礙的不可能。自己的鏡頭就是盡可能站到圖資上所顯示的「藍星狀」地標點，化精準（實際虛擬）的數位座標為影像。

如果眼前的景象熟悉 —— 確幸
一旦超乎自己心智的想像，便視為對象視覺化的挑戰 —— 慶幸

蘋果地圖上藍星星的功能，2023 年圖資更新之後就消失了，即使如此，仍記得自己每每站在定點前，大口吸入地名的神氣，呼出「地不動，氣勢大」的氣質體悟。藍標點，見面三分情，沒有按下快門的徘徊，或應該掉頭離開的猶豫。相對的，有緬懷地名制定者的用心，沒有，戰士攻佔制高點的榮耀；有破解藝術過度任性的意識，沒有，陰陽平衡軟硬通吃的絕對必須。

《釘地》抵達定點之前或之後，偶爾也會自問：雙腳踏著，雙眼盯著藍星星，精準探測的照像自律，是否和早先在汽車導航器上率性擇名的思緒極不對稱？另一方，自己又很清楚：電腦中、相機裡，冷·靜·反覆·日常的地景圖，從不是數位虛擬地標的代言人；緊、鬆、緊、鬆，再緊鬆的創作韻律，本質上意圖藉此能召喚出個人心裡底層，那些未知的內容。

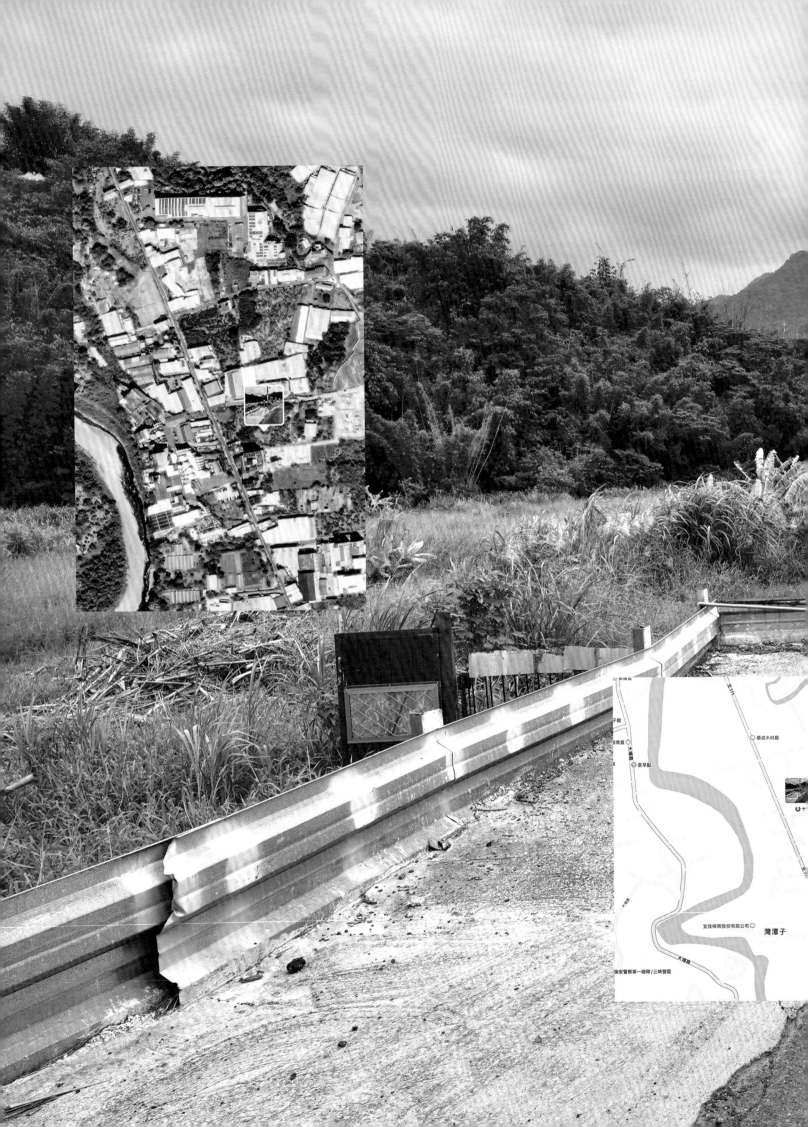

Dropping A Pin

Dropping a Pin draws its inspiration from the evocative power of placenames. The names that draw you to personally witness, explore, and set foot upon these curious sites. Or it may have been the strange and complex ways that digital information works in today's society that unexpectedly triggered my car's GPS to lead me to these "mystical" locales.

During the initial stages, I realized that the names which captivated me most often embodied both a confident and ethereal essence. As I continued to visit these locations, I came to understand that their enduring presence was not solely due to their intrigue, but rather stemmed from a spiritual essence that has been cultivated since olden times.

Before and after arriving, I wondered whether my method - standing in place while gazing at the tracking blue dot on my car's GPS to investigate a scene for a photograph - contradicted with my random selection of suggested place names generated by the GPS. The cool quietness and multitude of repetitive scenes recorded in my computer or camera is not intended to be representative of a virtual landmark for the places photographed.

The rhythm of my approach— tight, loose, tight, loose— is an attempt to evoke the enigmatic aspects of my inner self and the unknown content buried deep within.

After visiting nearly two hundred places, my ideas about Dropping a Pin revolve around:

Project is not about the origin of a name, nor matters of land justice, and is irrelevant to social media.

Intention to be on site in-person, to resist the inundation of virtual information against old civilization with physical presence.

Writing about forgotten places and past place names, associating them in present-day environment.

Images that don't seek authentic representation, nor for the production of digital maps.

Thus, I reluctantly eliminated the vast majority of human traces that evoke an immediate and fleeting sense of "once being there," as well as historical references of placenames that scholars and cultural workers have studied (such as those related to colonization and political science, mythology, legends, ancient indigenous words, Dutch or Spanish terminology, as well as directional, topographical, hydrological, and resource-related place names). I also discarded numerous compound placenames (such as the terms indicated by geomantists: "upper," "lower," "top," "embankment," "enclosure," "parapet," "ridge," "port," "slide," "pit," and more) as well as endearing names beloved by wildlife enthusiasts. I even excluded names associated with old aristocratic cites, ancestral properties, and "residences" that refers to dwellings and settlements.

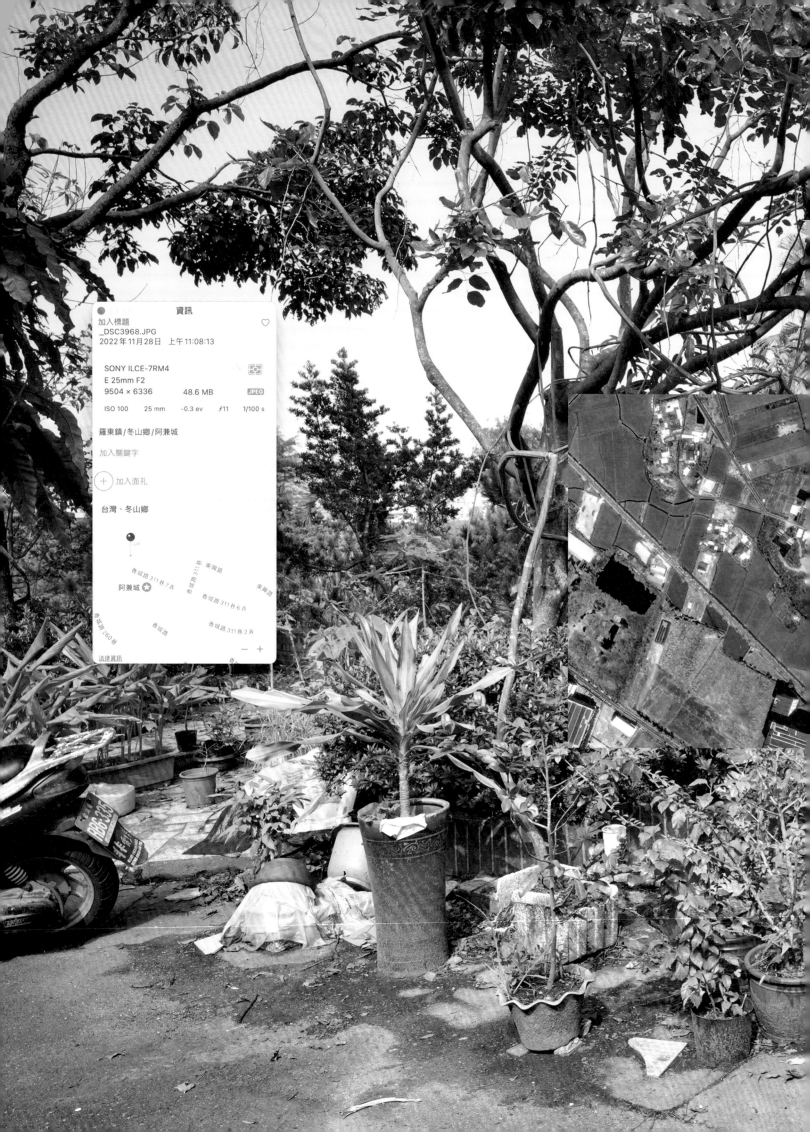

資訊

加入標題
_DSC3968.JPG
2022 年 11 月 28 日　上午 11:08:13

SONY ILCE-7RM4
E 25mm F2
9504 × 6336　　48.6 MB　　JPEG
ISO 100　25 mm　-0.3 ev　ƒ11　1/100 s

羅東鎮 / 冬山鄉 / 阿兼城

加入關鍵字

加入面孔

台灣、冬山鄉

香城路 311 巷 7 弄
阿兼城 ⭐
香城路 311 巷 6 弄
東興路
東興路
香城路 311 巷
香城路 260 巷
香城路
香城路 311 巷 2 弄

法律資訊

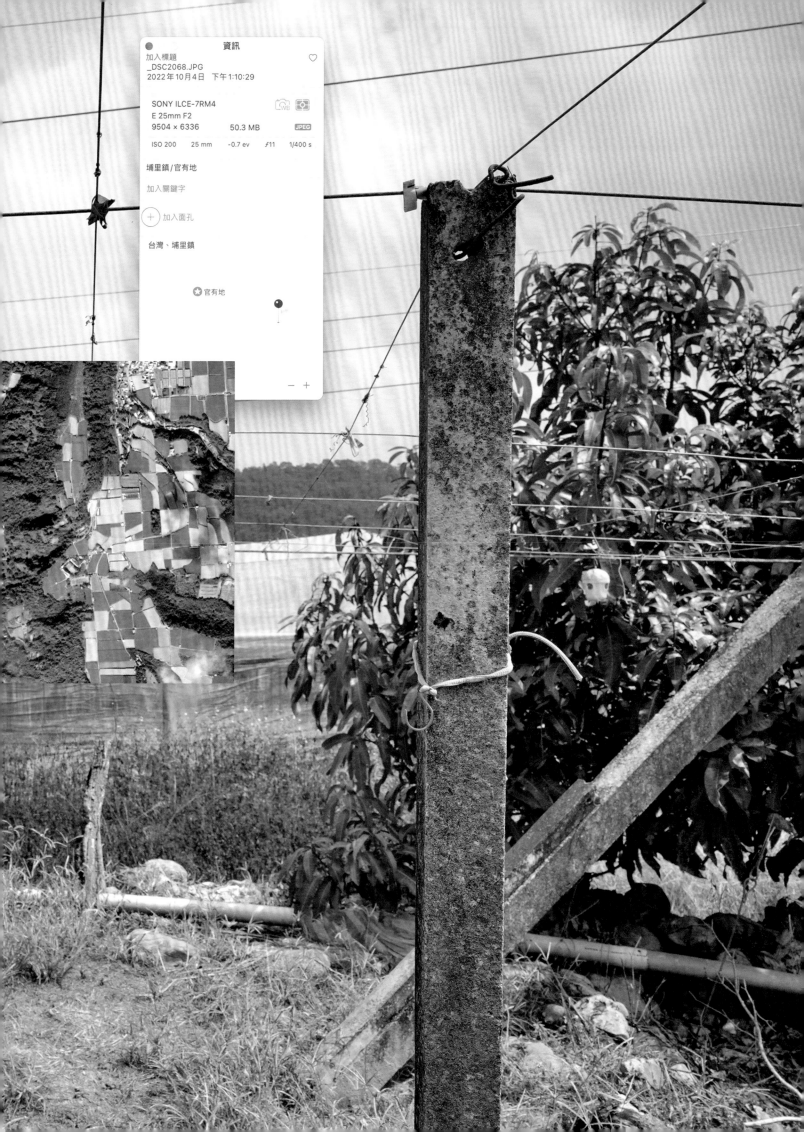

Latent Images of Mental Double Visions

Light-sensitive film is hidden in film cameras. When photographing, most people close one eye as they press the other against the viewfinder to focus and release the shutter. In that moment, they cannot see the result of the latent image on the film. There exists a discrepancy between the external world and the process of image-making; the eyes, fingers, and image are not synchronized. Cognitive separation begins first and is later combined with the sensory experience. This process is essential for traditional art photographers.

In digital cameras, a memory card replaces light-sensitive film. High-resolution images are instantly displayed by sophisticated lenses, creating a parallel reality on the small screen. Digital photographers rely on real-time vision and changeable signals from their devices without considering cognitive separation, latent images or artistic interpretation.

Digital photography. Between the two eyes and the viewfinder, there is a mysterious interplay of positioning and distance, where real and fake scenes swiftly alternate. The faintly unfocused gaze automatically corrects the physiological illusion of the scene. Before capturing the image, during the process, and after the image is formed, the mind continuously perceives the surrounding real world through the screen. At that moment, the physical existence of the camera disrupts the continuity of perspective, obstructing the perception of certain elements in the actual scene. It boldly allows the simultaneous existence of truth and falsehood, the convergence of the active mind and observing eyes, giving rise to the "phenomenon of a mental double vision" in digital photography— a condition paramount to human experience.

In fact, the subjectivity of the photographer appears to fade away in the instant of taking a photo, regardless of whether it is done with a film camera or a digital camera. The concealment of the real world by the mind often goes unnoticed. As a result, the continuous stream of visual experience is disrupted, and what the photographer's eyes have seen becomes less comprehensive in perspective compared to what a single lens reflex camera has captured.

Turning around, the content that remains unseen by our eyes may leave us with some regret. However, the allure of the unknown is undeniably irresistible. Consider this: our consciousness instinctively filters out unfavorable phenomena. We either vehemently protest and swiftly make excuses for unintended errors or attribute them to the difficulty of discerning truth from lies in social media. Facing the world, even if I don't physically turn around, the innumerable instances of mental double-vision, reminiscent of digital photography, are closely surrounding me in every step I take whether walking, sitting, or lying down.

Staged Photography of Digital Images and Information

Diverging from widely-questioned digital documentary photography, Dropping A Pin responds to my previous photography project of "staged photography", namely French Chair in Taiwan and Puppet Bridegroom. In these two projects, I placed an object with strong cultural symbolism in front of each scene. Dropping A Pin marks a new phase of "staged photography" for me as I no longer incorporated a dialogic object in the scene, but rather used the digital camera's built-in hardware and location app to capture search outcomes on-site and afterwards. During post-production, I inserted this geographical information into each photograph.

Dropping A Pin, with its precise overlays of location information, embodies the essence of digital "staged photography", highlighting the modern-day reliance on digital information of landscapes and placenames. As information becomes integrated into the environment, the line between reality and fabrication can blur, occasionally obscuring elements of the actual scene. These visual disruptions compel viewers to navigate and perceive the subject by bypassing a direct route. Images with ghostly overlays are:

> Sometimes disguising themselves as one of the visual elements in order to blend into the scene: Da Chien
>
> Other times resembling badges hung in the foreground, honoring the cultural contribution of the place and its name: Niu Shih Shui
>
> At times accentuating small objects easily overlooked in the scene to disrupt the audience's reading behavior: Nei Lu
>
> From time to time playing the role of uninvited guests who conceal the crucial or secondary content in reality: Tong Bi
>
> More often, representing a photographer who intrudes on a strange place, looks but doesn't stare, and mindlessly moves around the site: Jiao Shu
> ……

Dropping A Pin embraces a varied and unconstrained form. First, it visually portrays my curiousity. Second, it subtly mocks the overwhelming weight of information that can disrupt daily life.

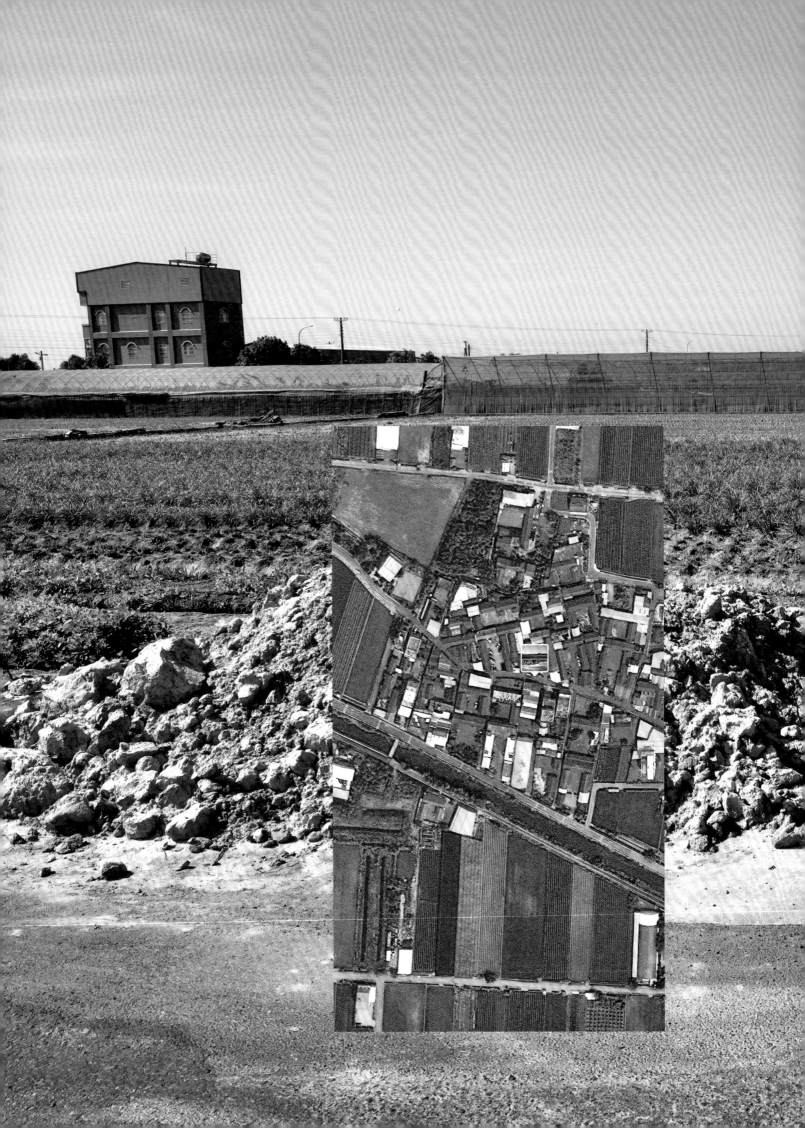

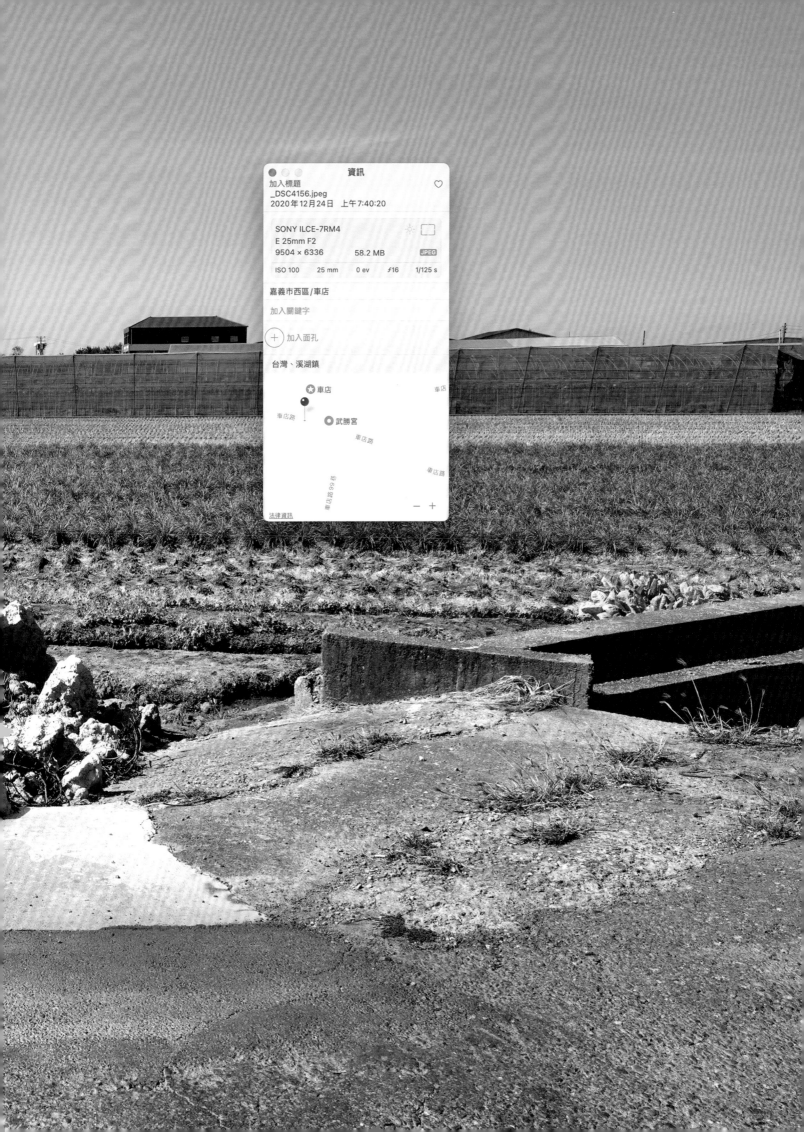

舊地，新人留下

沒有北上工作的　機運
沒有和外地人成為男女朋友　自立門戶
沒有生計以外的　儲蓄
留在老爸出生的地方　沒有可以即時兌換的遺產

搬遷。租卡車。打包。
買大一點點，至少厚一點的紙箱，地球暖化天氣多變，最好是防水的。捆綁的繩子。不要忘了剪刀和一把鋒利的美工刀，隨時用得上。

單門自動除霜的小冰箱。有脫水功能的雙槽洗衣機。自己釘做，上過透明保護漆的電視櫃。跟前男友等高的矮衣櫃。沒有床架，單人加寬的床墊。吃飯，偶爾看書，多機能櫻桃色的方桌。有輪子，可以調整座位高低的辦公椅。三人座，義大利假皮的淺色沙發。單環嵌入，雜牌停產的瓦斯爐。（廣告說）具紫外線消毒功能的桌上型烘碗機。大前年中秋節，鄰居買了沒有用過的戶外烤肉架。今年尾牙抽到，三層、空空的灰色工具箱。已經長出銅綠，阿嬤單隻，左右不分的嫁妝耳環。老媽年輕時，約會（不是和老爸）穿過幾次，黑白格子交叉的小背心。……
別人眼中不值錢的心肝寶貝，罄竹難書。丟掉一些？部分捐贈？一定得現在嗎？陳年無法做出決定的決定。

新家。
中國製的便宜大門鎖一定要換新。舊地板清潔打蠟，最好整體換成和小妹新家一樣，北歐（哪一個國家不清楚）進口仿木耐磨的塑膠地板。臥室靠窗的牆壁，應該是有雨水進來，一點髒，有時間自己再來粉刷。鐵灰色細片的百葉窗，後面的日文的標籤還在，應該要拿到新家再用，但是下班後會有時間拆下來清洗嗎？老家的 Wi-Fi 不是 5 G，連接視訊卡卡的，移過去需要更新嗎？……

貸款。
倉儲曾經留美的小經理說，年底之前我有機會可以加班，如果有急需可以先貸款給我。心想，買台新機車可以早點回家，開門，燒水沖泡麵，坐在電視前等每個月初的彩券開獎，應該也是一種很實際的日子。

縐摺。
新家要做的事情很多，重新適應麻煩，又有鄉愁的問題。榮民阿公的房子，半夜上廁所有先人保佑，摸黑都行。等待機會，寂寞迷惘。正向，讓被等待的對方產生負面的虧欠，前提：得有對象，或反問：自己是個值得被等待的對象嗎？生活的縐摺已成生命，自在。移動的終點還是移動，自己做不到可以繼續留給下一代，子子孫孫永遠都會有搬遷的夢。天荒地老煙灰滅盡前，我，安身立命就地不動，一切照舊。

照像・資訊的數位「編導式攝影」

《釘地》放下頻頻讓人疑慮「數位紀錄」的眞實性，回應了自己先前「編導式攝影」形式的作品：《法國椅子在臺灣》、《臺灣新郎》兩個系列，分別在不同的場景前，放置單一、有明顯文化符號象徵的物件。個人新階段的「編導式攝影」，不再使用明確的物件在場景中產生對話，而是，直接運用數位相機自動潛存硬體資訊的功能，加上即時或事後在電子地圖查詢的結果，再透過電腦數位浮貼的後製，將該地平整、直立的資訊小圖，分別添加在各個原地景的影像上。

浮貼精確位置資訊的《釘地》，以數位「編導式攝影」的形式，讓資訊、地景、地名在合體的同時，凸顯了當代生活對資訊的高度依賴。一旦資訊融入環境之中，有時眞假難辨，有時甚至遮擋了部分現場眞實的景物；小小的視覺阻斷，強迫讀者繞道的去認知對象。因此，如同幽靈浮貼的照像資訊圖：

> 有時，僞裝成現場中的視覺元素，意圖融入原有的景致 —— 打剪
> 有時，如同獎章，浮掛在地景的最前方，讚許著地和名的文化貢獻 —— 牛食水仔
> 有時，突顯場景中容易被忽視的小對象，實質騷動觀者的閱讀習慣 —— 內轆
> 有時，扮演不請自來的外來客，遮掩了現實中部分關鍵、次關鍵的內容 —— 統鼻
> 更多時候，
> 表徵攝影者闖進陌生地，以非凝視的眼光，鬆散論述著自身東張西望的身影 —— 角樹。
> ……

《釘地》多樣自由排組的形式，一來，視覺化攝影者在場域中東張西望的型態；二來，淡淡反諷了，繁瑣過多的訊息，在現實生活中所造成的困擾。

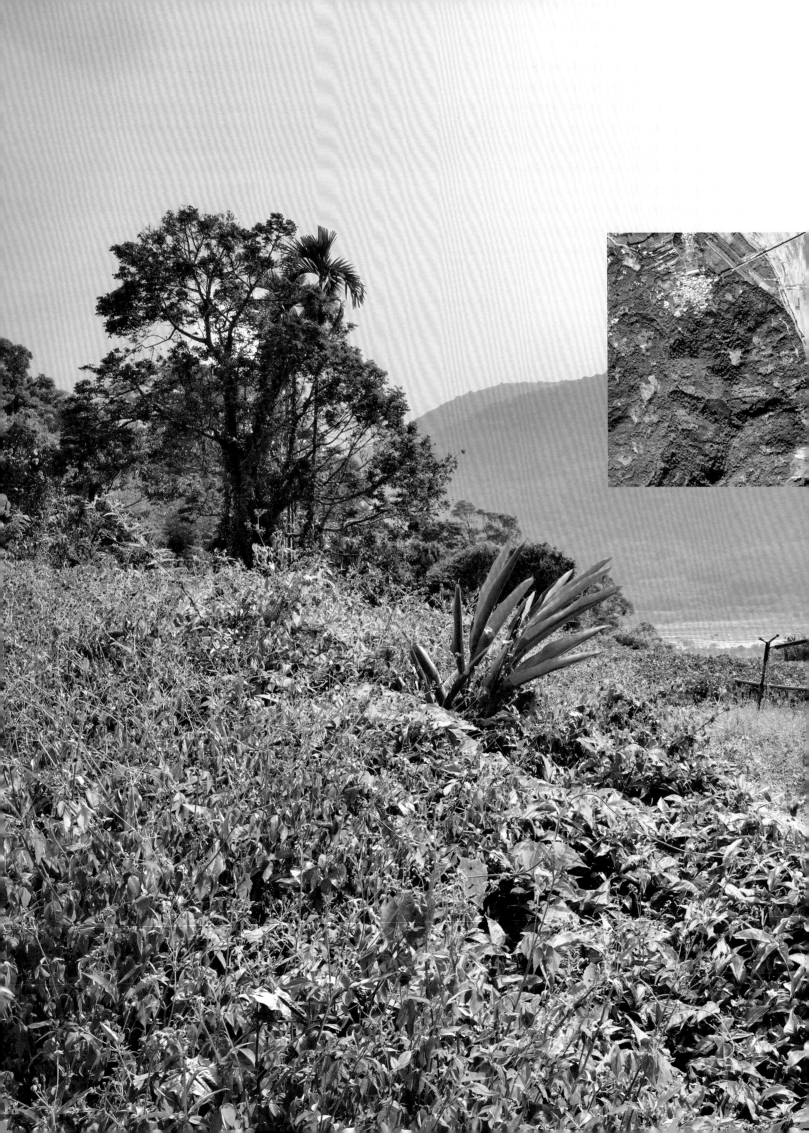

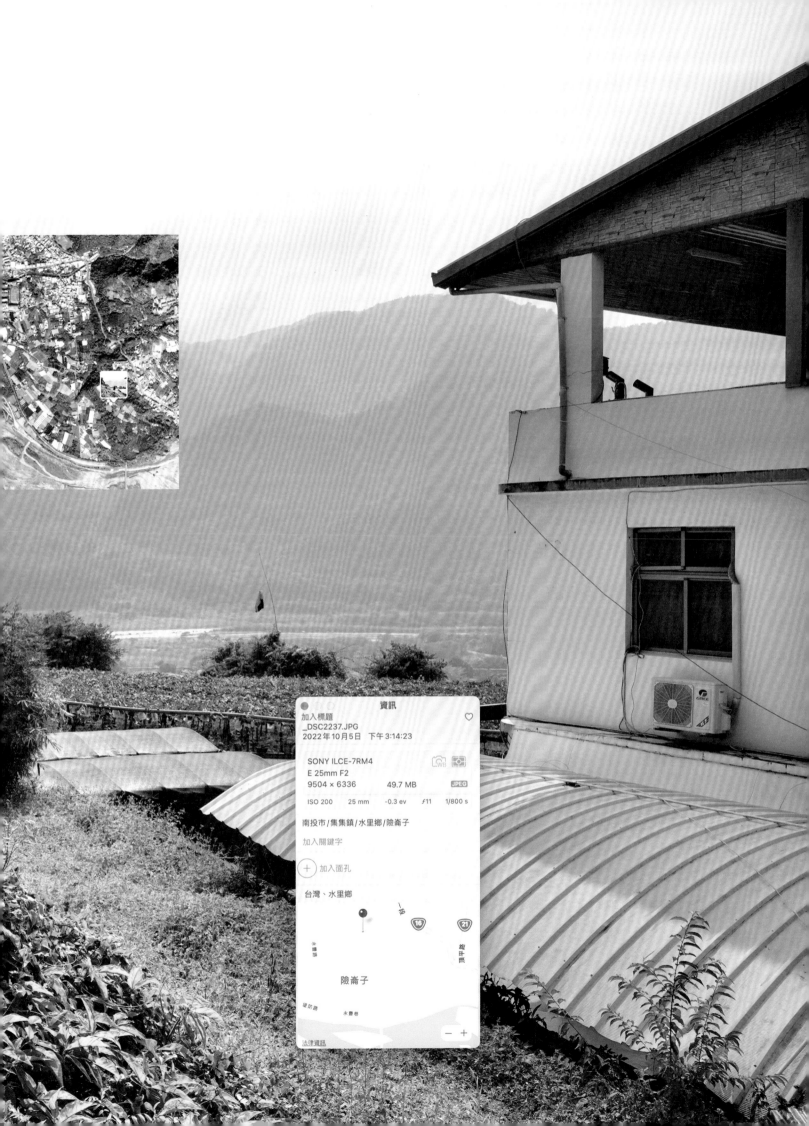

資訊

加入標題
_DSC2237.JPG
2022年10月5日 下午 3:14:23

SONY ILCE-7RM4
E 25mm F2
9504 × 6336 49.7 MB JPEG

ISO 200 25 mm -0.3 ev ƒ11 1/800 s

南投市/集集鎮/水里鄉/隙寮子

加入關鍵字

＋ 加入面孔

台灣、水里鄉

16 21

隙寮子

法律資訊 － ＋

落單老地方的「字畫・像」，看到。拍下。寫下。

老地名
走過千山萬水，個人的回憶、群治的記憶
褪色的出生證明，當地的老人不用，年輕人不知
貞節牌坊上被抹銷的文字，外人不知，安靜了
想不起拍攝地點的照片：立可白下面的情感，不是影像的「此曾在」。

老地名繼續留在地圖上，不動，應該也沒有人曾想去動一動，說：它已死，悲哀，但也無須期望將來有機會再被回溯。生活中，可以回復到原點的循環現象，流程不變不動，不動，再不動，叫做文化。老地名不動的文化，被遺棄的情婦，船過水無痕，遲早消逝在地圖上。

嶄新的公寓，巷、弄、門牌的地名已更替。
新地圖上已經消失的老地名，當下照像的新，感性曝光；過往記憶的舊，理性顯影。如此繁複、雙重時空的「此曾在」，仍不等於現在，也不是歷史。《釘地》成像，隨手在手機面板上塗鴉了地名。手指尖端的溫度，輕輕熨鍍出自己行走的遺痕。半透明，可以看穿背後景象的手寫地名，飄浮的字意，似有若無的在符號的衝動中言說。

老地名的「字畫・像」：字是圖，地是圖，被時光隱藏的部分現形了。

「明室」成像

手機拍照，攝影者多隨即低頭檢視一下螢幕上的影像。脖子，微微往下垂的體感，腦筋，冷不防閃出了攝影術發明前，畫家藉由描繪的輔助工具「明室」（Camera lucida）的景象。

　　畫家低著頭，一隻眼睛，緊緊盯著眼前的景物，另一隻眼睛，盯著「室內」45度、斜角三稜鏡的鏡面上：外貌寫實，有規則性消透感，和實際景物的左右方位剛好相反的現象。
　　畫家專注的眼神，實際上還得伴隨著餘光，引導著持筆的手，在一旁的紙上，將兩眼在鏡面上以及實景之間，快速互換的視覺記憶，或平行移轉，或潛意識的選擇，甚至詮釋，描繪出了單隻眼睛在「明室」內所觀看到的結果。

旁人不一定有機會和「明室的畫家」討論：
　　圖，可是你畫家對原始環境知識系統的模擬？
　　　　例如：把遠山描繪得非常逼真，山的前面如果有房子，畫面上，就應該呈現出前後的位置關係；碰到左右物件大小不同時，也必須有可以理解的比例關係。
　　圖，或許根本就是你畫家獨立意識的投射？
　　　　例如：用個人美學的涵養，局部取捨了早先在「明室」內的所見。

旁人更不察：
　　和現實世界逼真的「明室畫」是畫家用手所畫出來結果，不是光學自動成像的固定形體，所以，當然不會是照片的前身！
　　倒是，如此具有顯著消透線的圖像，為後來的照片和擬真的圖像美學打下了基礎。

　　　　不在場的哲學家冷冷的說：
　　　　「明室畫」所指涉的對象，（好像）在那兒，卻又不在那兒（但曾在那兒）⋯⋯

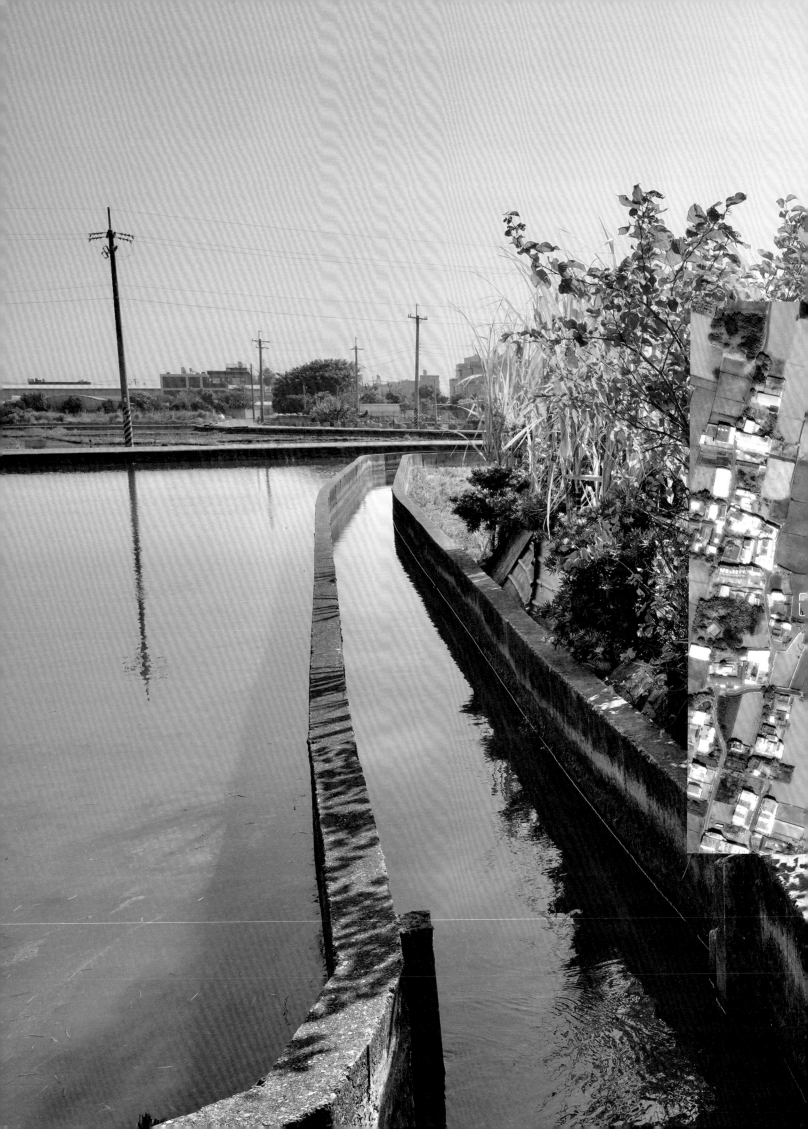

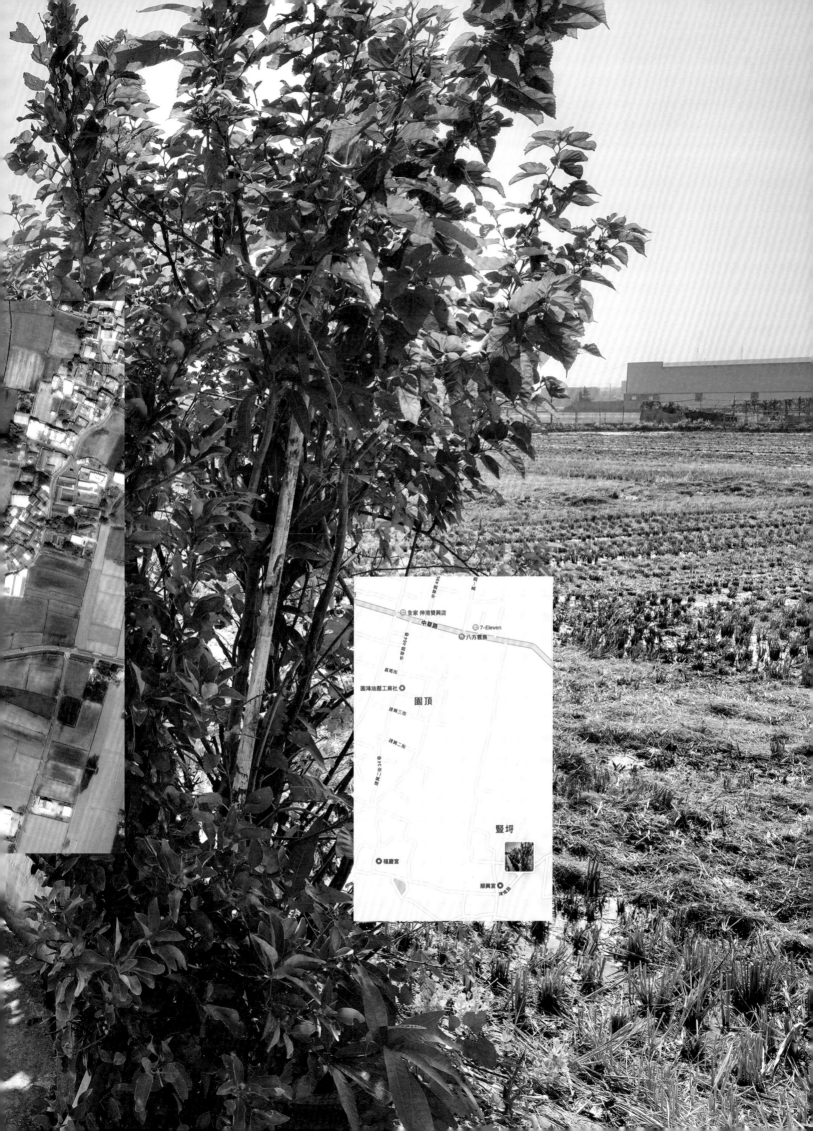

全家 伸港雙興店
中華路 495巷
中華路
中華路 464巷
高地街
7-Eleven
八方雲集
園鴻油壓工業社
園頂
建興三街
建興二街
建興二街 314巷
暨垾
福慶宮
順興宮
坪頂街

線浸，到不了

神奇的地名線浸，屬於臺灣大學生物資源暨農學院的實驗林管理處。

分岔路口，線浸 12.0K 波浪狀的標誌，綠底白字，有點髒，不算破舊，左上端後凹，底部外翹，中段平躺，右大半邊則是凸起（應該是給山風吹的）。

低頭看一下手機上的電子地圖，位在線浸林道，內山的尾端又尾端，行車預計 12 分鐘。
耐不住好奇，車子在林道上緩緩的向上攀爬。駕駛盤和山邊的距離不是很遠，右邊車窗外的山巒，一個接著一個，有序的向後退。從正前方的擋風玻璃看出去：右車前輪應該是緊貼在道路的邊邊，芒草、外凸的樹枝，在車身上輕輕刮出了招呼聲。一個轉彎接著一個轉彎，沒有圓圓大大的反射鏡可以預知前面是否有來車，神經於是緊繃了一點點，車速倒是沒有刻意的放慢。

低頭看了一下半滿的油箱，安全起見，關掉冷氣，搖下車窗，減少耗油，繼續向前向上。
山風吹了進來，溫度濕度剛剛好，即使聽不見鳥鳴聲，持續不斷山和林的味道，讓人眉舒眼展，早知道，在山下就應該把車窗給放下來。

十多分鐘後，不見人煙的荒野景觀，逐漸打敗了早先的好奇心，擔憂，微微的浮升。
再往上……
車子會不會找不到掉頭的地方？
早上出門前忘了檢查，不知後車箱有無備胎？
手機的訊號只有一格？
天色怎麼突然覺得暗得有一點點快？
……

右腳放開油門，快速的左移到煞車板，右手下拉排檔到倒車的位置，縮緊小腹，上半身微微坐直，兩眼盯著後視鏡，緩緩小心的倒車下山。

「線浸」是因為附近環山群繞，水平線被浸泡在其中而得名嗎？？？
沒有水平線的視野，身體會不會失去了平衡感？？
沒有平衡感的身體，又是如何判定自己和周遭的時空關係？
……

自我牽拖一番

「心智複見」的潛影

底片相機，
感光的膠卷深藏在機身裡。拍照，絕大部分的人：微閉一隻眼睛，另一隻緊貼著觀景窗框景，對焦，快門按下，當下看不到底片上「潛影」的結果。外在的世界和成像時間的作業差；眼睛、手指、圖像不同步；認知先行切割，再另尋時機結合的官能經驗，經常是傳統攝影家產製藝術的必要。

數位相機，
一片薄薄的記憶卡取代了感光膠卷。電源開啟，先進光學的鏡頭在高階顯像的螢幕上，不斷線的現場假像便即時呈現了：小號、有邊框的現實孿生體。數位攝影家，以即時性的眼見為憑，浮動的訊號為證，不討論照像的潛影現象和藝術。

數位照像。
雙眼、螢幕景窗之間，詭譎的位置和距離，快速轉換著真假有別的景物。微微散漫的眼神，自動糾正了景物的生理錯覺，按下快門前、拍照中、成像後，心智持續感知著螢幕四周更多的現實世界。數位虛擬的當下、實體的機身，斷隔了視點的持續，甚至攜手擋住了眼前部分實景的認知。它，毫不閃避的讓真假共時並生，心、眼忙碌交疊的「複見現象」，成了數位攝影中，有關於人的最大參數。

其實，
無論是底片或數位相機，照像瞬間，人的主觀似有若無，但又實質省略了其中心智對現實世界的遮掩。視覺持續建構的經驗於是斷層了，攝影者兩眼加總的所見，也從未比手上單眼透視的拍照結果更為完整。

轉身。
視覺看不到的內容或許有遺憾，但未知的部分實質上也無法抗拒。想想：意識總是自動排除對自己不利的現象，不是大聲嚷嚷、急急的推給無心，就是推托給「河道上的訊息」真假難辨。我，面對著世界，即使不轉身，數不盡如同數位拍照的「心智複見」，行、走、坐、臥，近在咫尺。

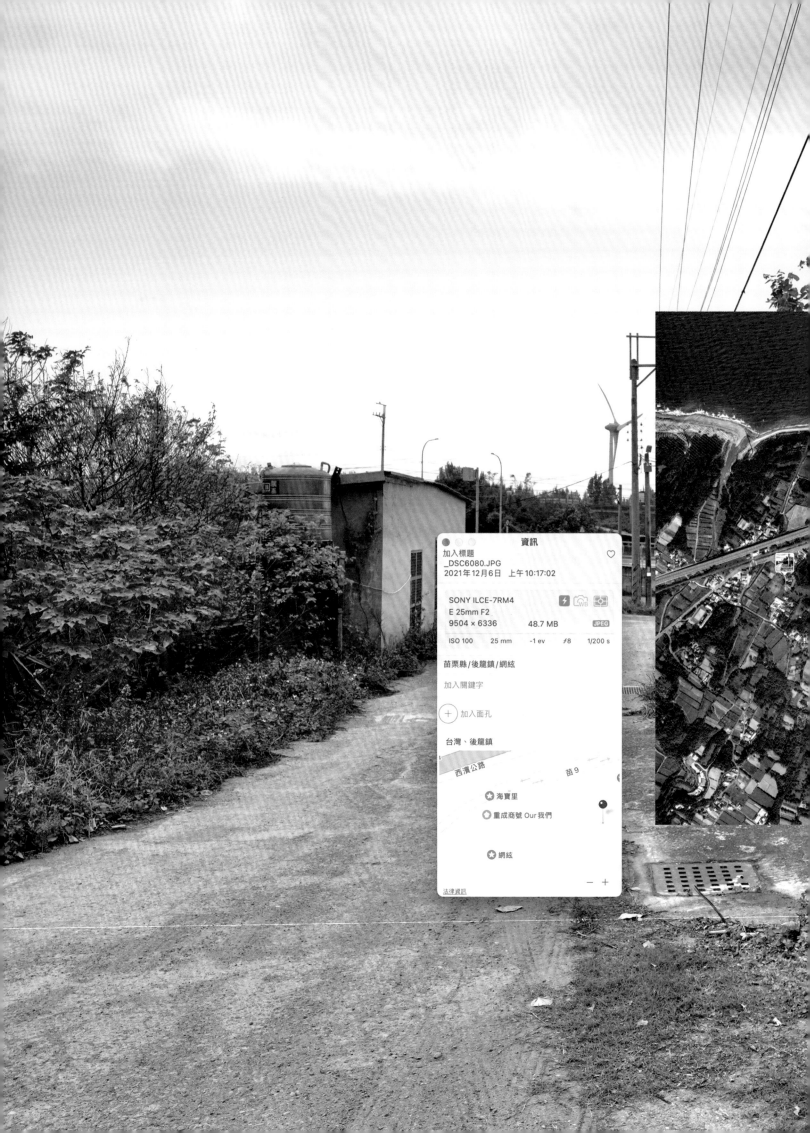

資訊

加入標題
_DSC6080.JPG
2021年12月6日　上午10:17:02

SONY ILCE-7RM4
E 25mm F2
9504 × 6336　　　48.7 MB　　　JPEG

ISO 100　　25 mm　　-1 ev　　ƒ8　　1/200 s

苗栗縣 / 後龍鎮 / 網絃

加入關鍵字

＋　加入面孔

台灣、後龍鎮

西濱公路　　　　　　　苗9

⭐ 海寶里

🔵 重成商號 Our 我們

⭐ 網絃

－　＋

法律資訊

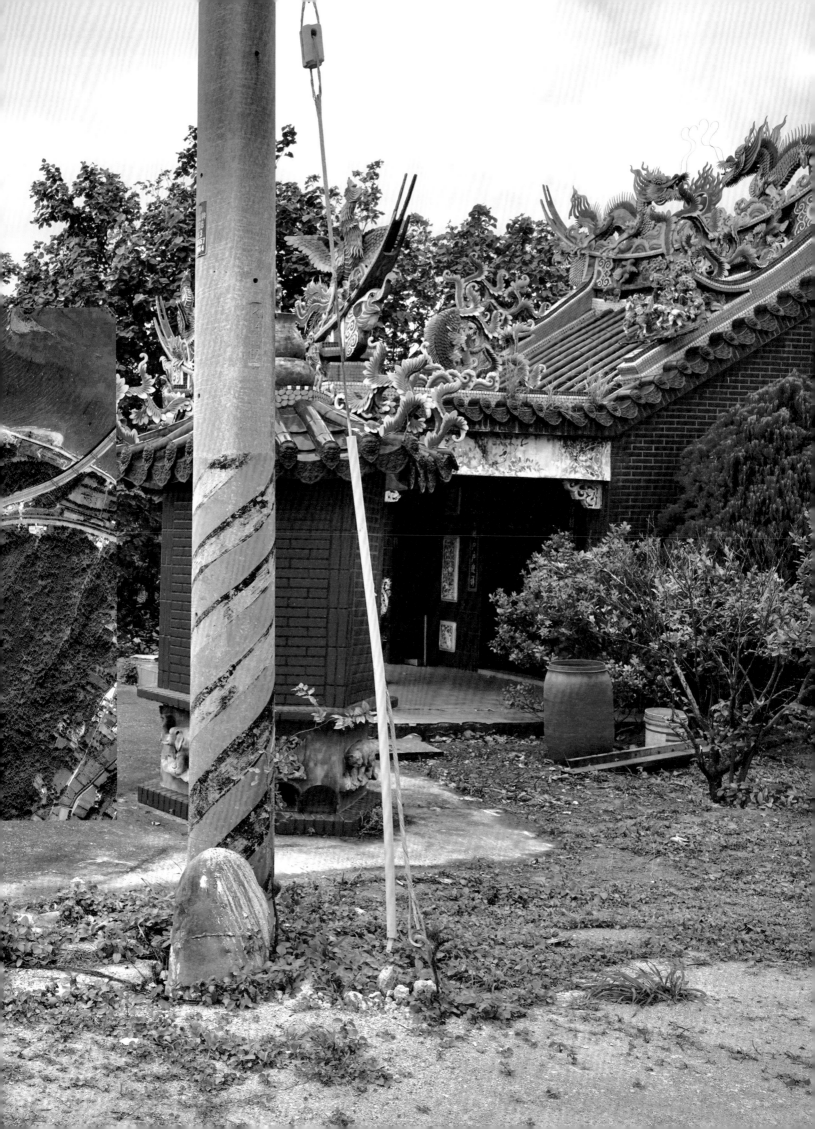

外出創作，記得關門

《釘地》創作，每每進入視野平淡、氛圍寧靜的場域時，總能讓自己靜下來思辨大小環境中，那些因「人」而產生的無厘頭問題。

> 同一顆地球，這幾年變化急遽。
> 信念攻錯。內搏。數位鴕鳥。網路井蛙。感嘆。辯詰演算的藝術。謀亂。千萬訊息真假難分。
> 拒看。人工智能的時尚文明。錯愕。縹緲的數位認知。虛無的現實。生活標籤化。亂真的當沖幸福。
> 掩耳盜鈴。

應該是臺灣在當下大環境的處境，觸動了一層層無需努力的回憶就很清晰的記憶：連續幾年的全球疫情，進行中的烏克蘭戰爭，全球化斷鏈所造成的經濟緊繃，以及仍在持續飽受威脅的台海危機……憂愁編織著鬱悶，「口罩從未真正摘下來」的痛，多少遲鈍了自己探訪新奇地名最原始的興奮。

《釘地》影像中，那些被人遺忘的老地名，不被重視的小地方，某個程度上，淡淡回應了自己對於臺灣當下的觀察：
中外軍事專家聳動的大戰推論，真假難辨；好人 —— 民主盟友，壞人 —— 獨裁霸權，可能都各懷鬼胎，不約而同的緊盯著；國內外社會學者有根據、沒有證據的言說，汗顏。家人憤怒，朋友靜默，焦躁，一日復一日。沒有大共識分崩離析的群體，個體在進退維谷中苟延殘喘。

海峽兩岸，過去，建橋；現在，築護城河；未來？不知。小地方，來自全球各地探照燈急聚投射的現象，彰顯了自身長期的鍛鍊？還是官能刺激的政治秀場，終究，曇花一現煙消雲散？觀望爬梳過程中，《釘地》 輕輕碰觸了：國家焦慮，地方焦慮，人焦慮。

焦慮，出去走走吧！
生活中，沒有目的的外出走走，其實是「無所求」的明確心智決定。如果外出或離開前，也能多了解一下自己當下的出發地，少點模糊，添些明確，應該也是很有意義吧？

外出創作前，自我提醒：記得把門關上，鐵門拉下，上鎖，不讓外面的壞人進來。

Ben Yu is an adjunct professor of visual art at The National Chengchi University in Taiwan and has been teaching for nearly 35 years. His work has been exhibited in Paris, Berlin, Yokohama, Seoul, Beijing, Shanghai, Philadelphia, New York, and most major cities in Taiwan. Recently, he has introduced a new series of works on Facebook in response to the digital era. Mr. Yu curated and published Mobile Phone Photography: NCCU Smartphone Book and Taiwan Fine Art Series: Cultural Insights from Documentary Photography. Published essays and books include: Ben Yu Photographic Constructions, The History of Surrealism In Photography and Its Applications, Between Real and Unreal: Reading into Taiwan Part One, The Puppet Bridegroom: Fabricated and Documentary Photography, Issues of Fine Art Photography, Public Art in Taiwan: Landmarks, Latent and the Visible, The Words Around Us: Seeing Without Understanding, Ben Ba Photo Album, Transcendent Images: The Second Death, Masked: Speechless, Welcome: The Art of Invitation, and Near & Far. His work is in the permanent collection of Taipei Fine Arts Museum, National Taiwan Museum of Fine Arts, National Center of Photography and Images, Shanghai Normal University, Forderkoje Art Space in Berlin, and private collections. He lives and works in the United States and Taiwan.

游本寬，1956 年生，美國俄亥俄大學美術攝影碩士（MFA）、藝術教育碩士（MA），曾任國立政治大學傳播學院專任教授、特聘教授，現任國立政治大學傳播學院兼任教授。在國內各大專院校從事影像創作、影像傳播與美學教育近 35 年，退休後往返美國、台灣持續教學、創作，並於每年秋天發表新系列作。近年亦嘗試採用虛擬平台（Facebook）發表小品，直接回應數位時代的非物質性。曾在台灣、中國、日本、韓國、美國、英國、法國、德國等地舉辦個展或參與聯展逾百場，今年已在虛擬平台發表小品「有春」系列及「太太的義大利照相簿」系列，預告創作即將進入新紀元。作品曾被台北市立美術館、國立臺灣美術館、國家攝影文化中心等機構典藏及私人收藏。著有《論超現實攝影》、《美術攝影論思》、《「編導式攝影」中的記錄思維》等，編有《手框景・機傳情 —— 政大手機影像書》、《紀錄攝影中的文化觀》等。已發表攝影藝術書包括《游本寬影像構成展》、《眞假之間》、《台灣新郎》、《台灣公共藝術 —— 地標篇》、《游潛兼巡露 ——「攝影鏡像」的內觀哲理與並置藝術》、《《鏡話・臺詞》，我的「限制級」照片》、《五九老爸的相簿》、《超越影像「此曾在」的二次死亡》、《口罩風景》、《招・術》、《既遠又近……》等。

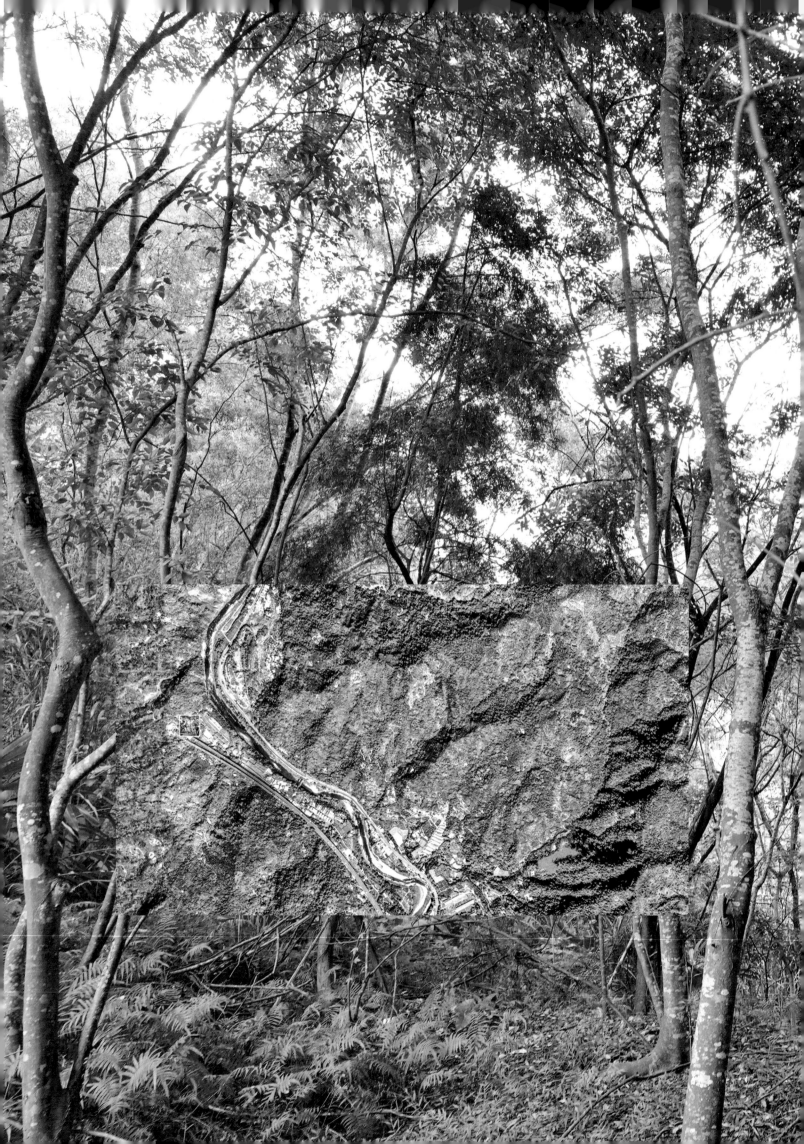

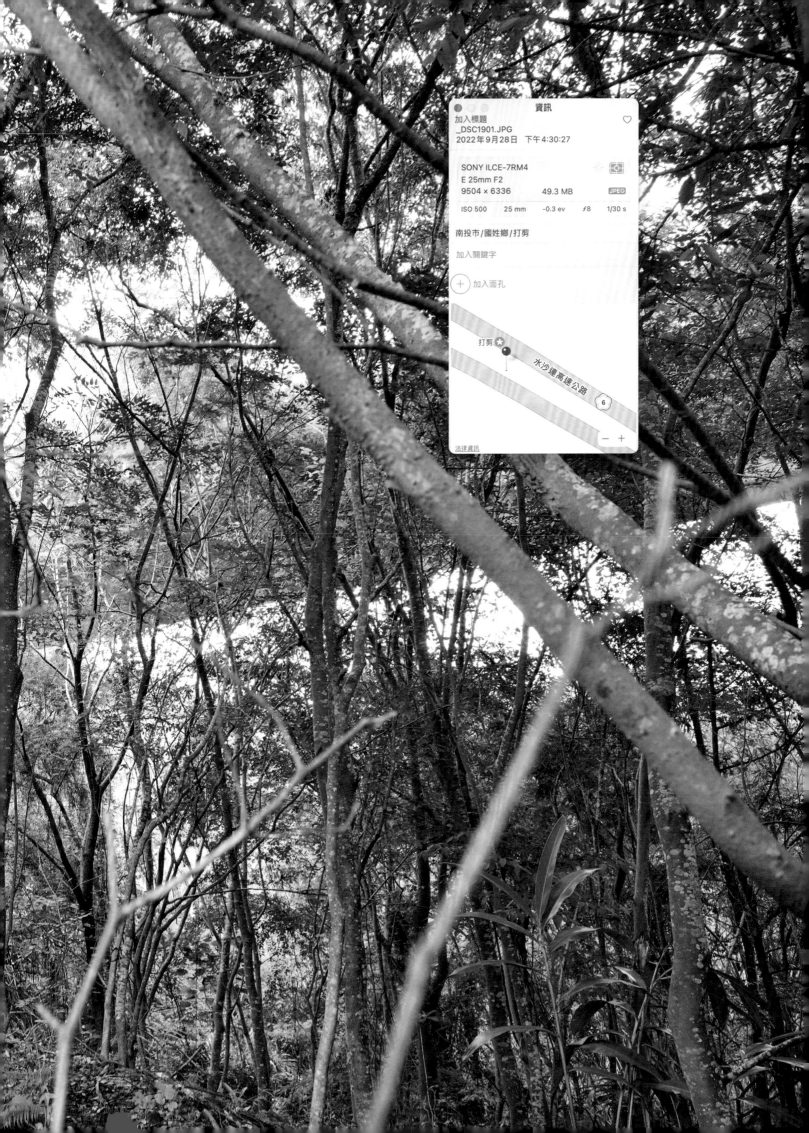

資訊

加入標題
_DSC1901.JPG
2022年9月28日　下午4:30:27

SONY ILCE-7RM4
E 25mm F2
9504 × 6336　　49.3 MB　　JPEG

ISO 500　25 mm　-0.3 ev　ƒ8　1/30 s

南投市/國姓鄉/打剪

加入關鍵字

＋ 加入面孔

打剪 ★
水沙連高速公路
6

－　＋

法律資訊

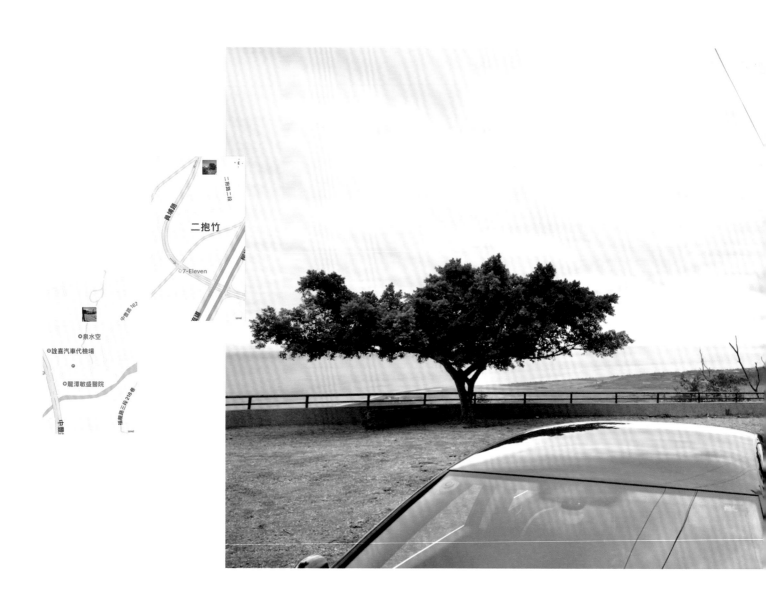

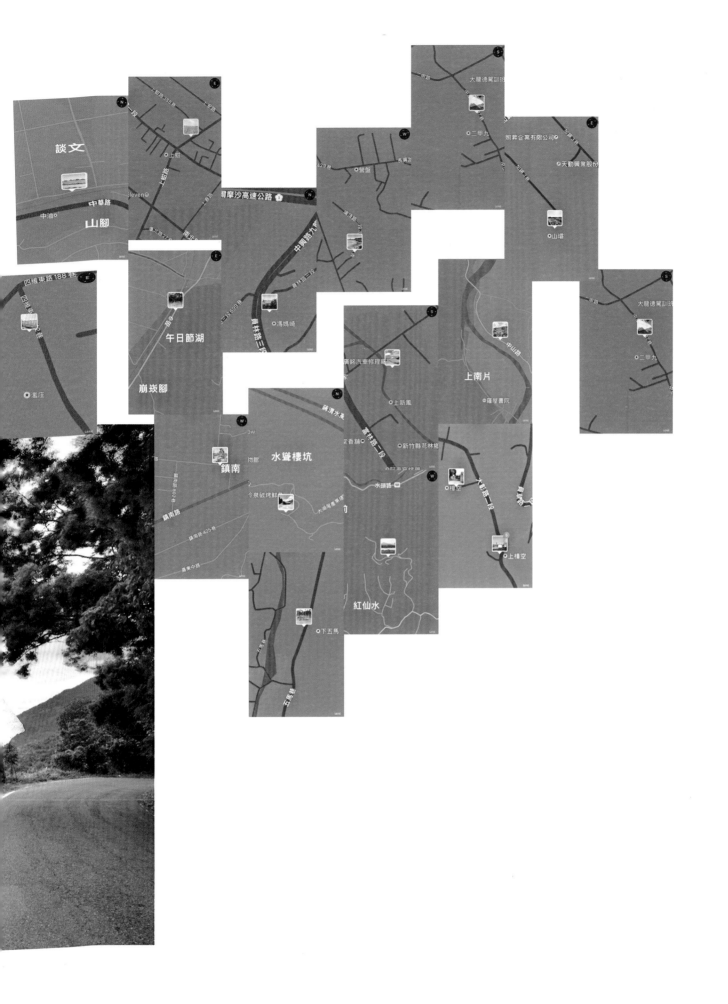

釘地 ｜ Dropping A Pin

國家圖書館出版品 ｜ CIP ｜ 預行編目資料

ISBN 978-626-01-1691-0(精裝)
1.CST: 攝影集
958.33 112014499

初版　臺北市　游本寬著　2023.10
112 面；30 x 23 公分

出版：游本寬 / Ben Yu
地址：台北市大安區建國南路二段 308 巷 12 號 7 樓
信箱：benyu527@gmail.com
網址：benyuphotoarts.tw

印刷：佳信印刷有限公司
地址：新北市中和區橋安街 19 號 3 樓
電話：(886)02-22438660
信箱：chiasins@ms37.hinet.net

代理經銷：白象文化事業有限公司　　地址：401 台中市東區和平街 228 巷 44 號
電話：(04)2220-8589　　傳眞：(04)2220-8505

2023 年 10 月　定價：新台幣 1,000 元　版權所有 ｜ 翻印必究

English translation by C.J. Andrson-Wu, Steven M. Anderson

benyuphotoarts.tw

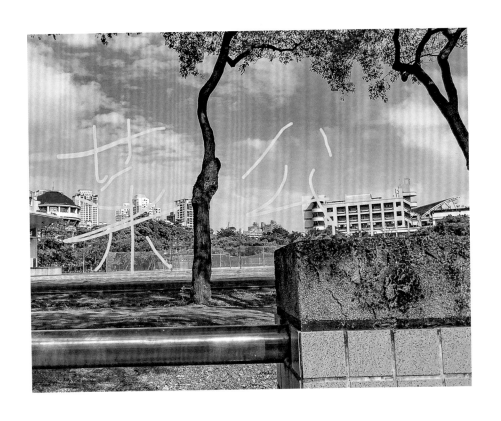

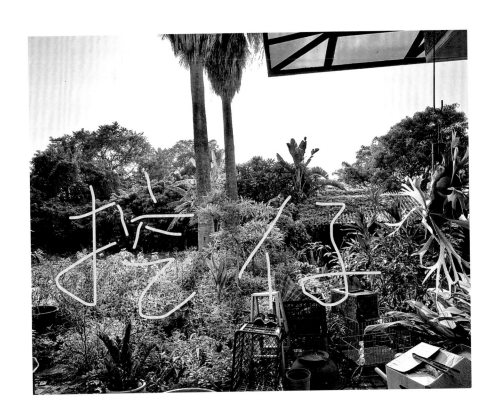

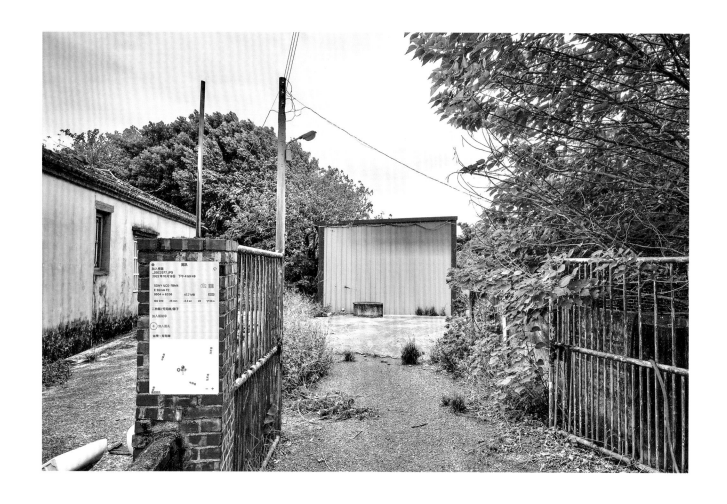

隙子

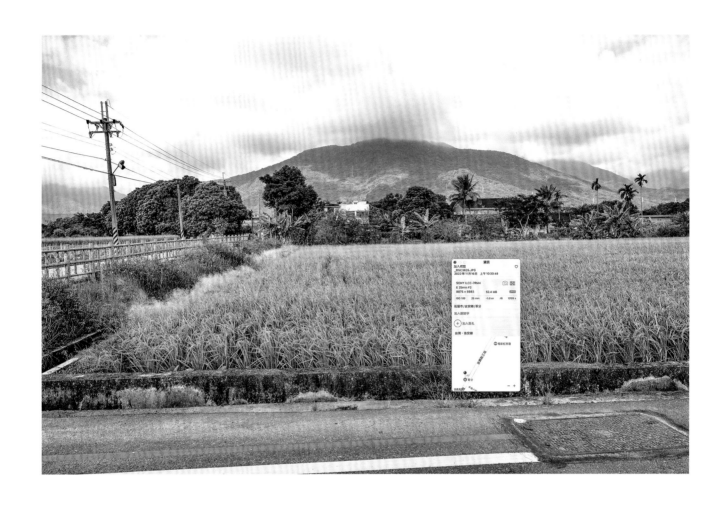

草分

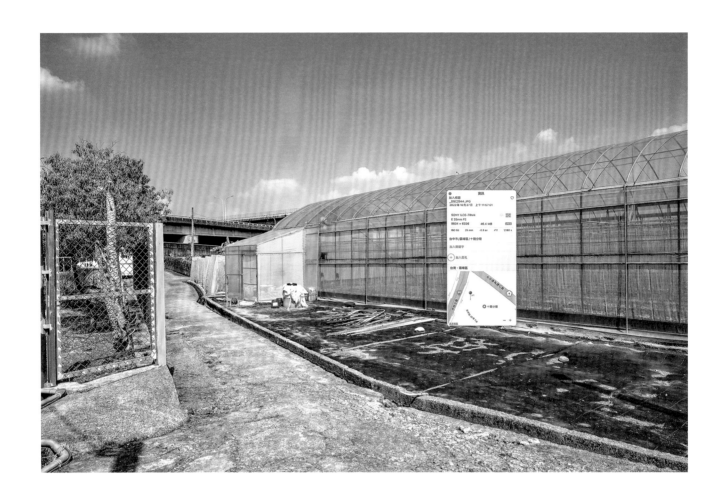

十間分間

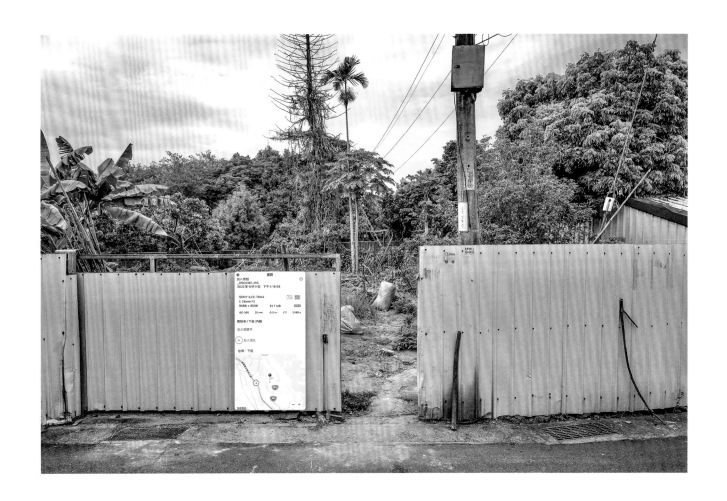

內
轆

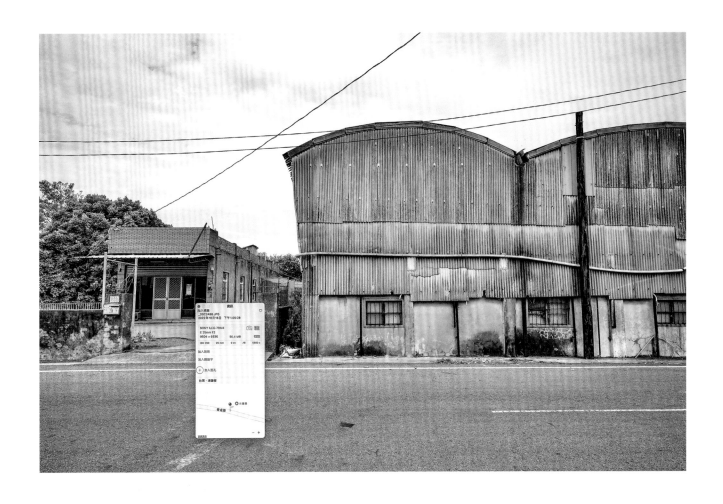

斗車員

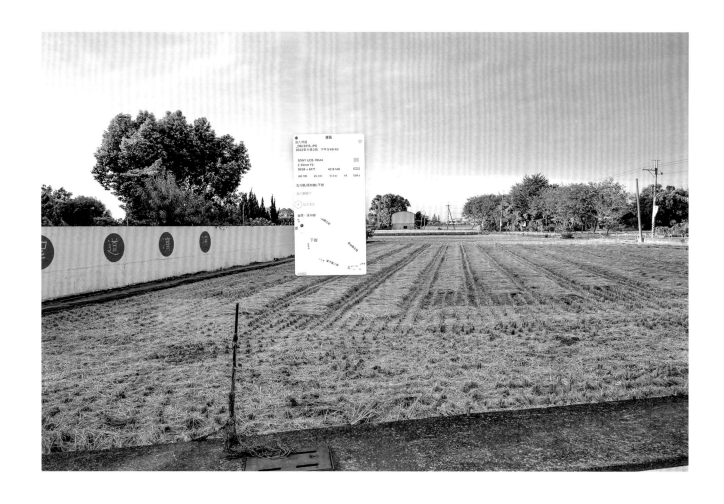

下樹

吊神牌

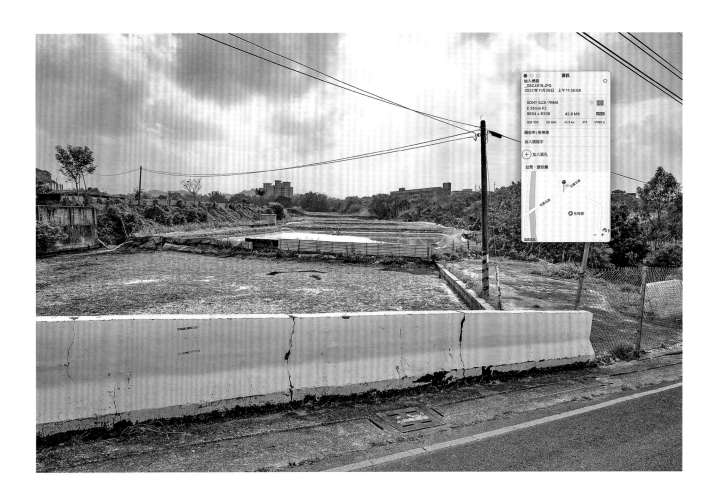

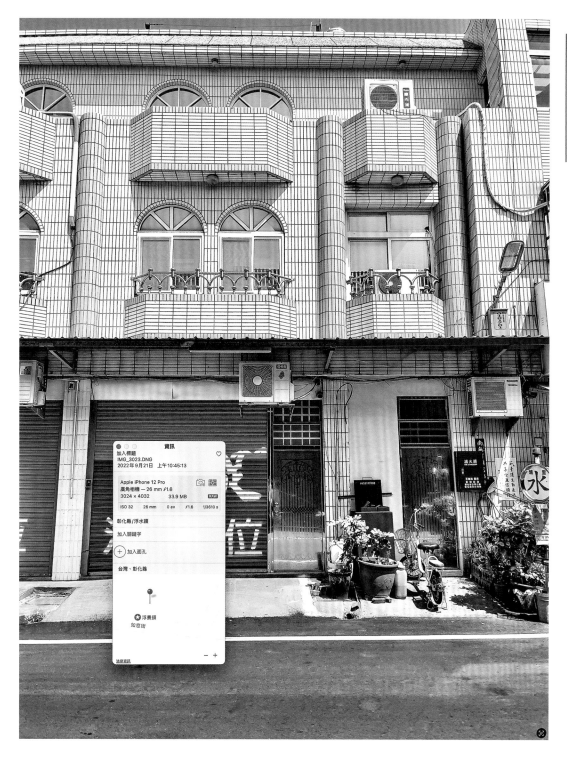

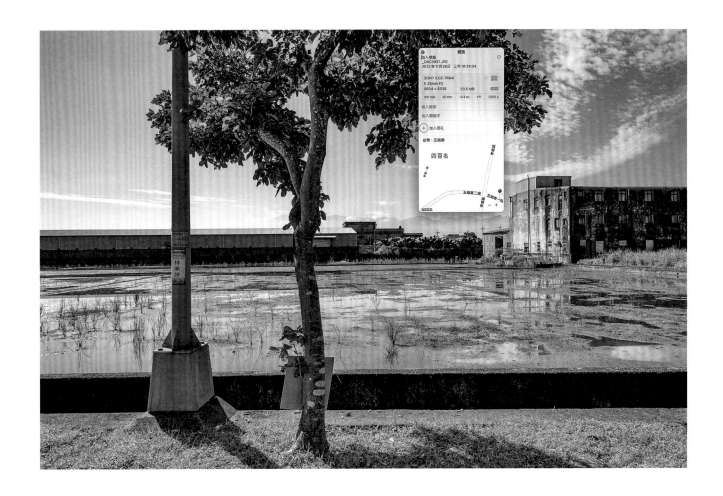

四百名

龜頭

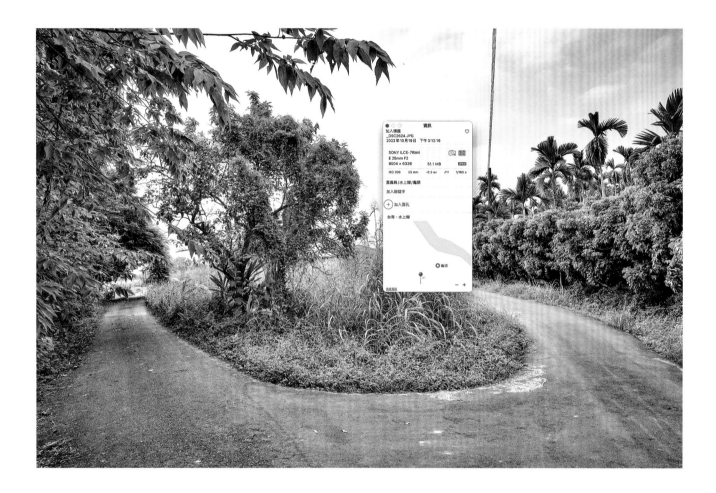

三木竹仔

喀
哩

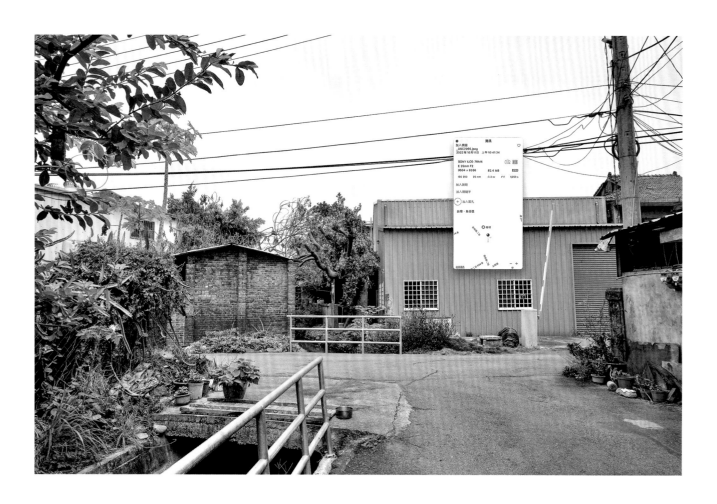

羅罕

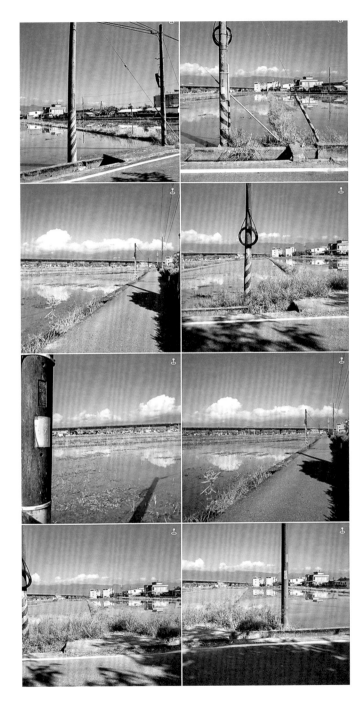

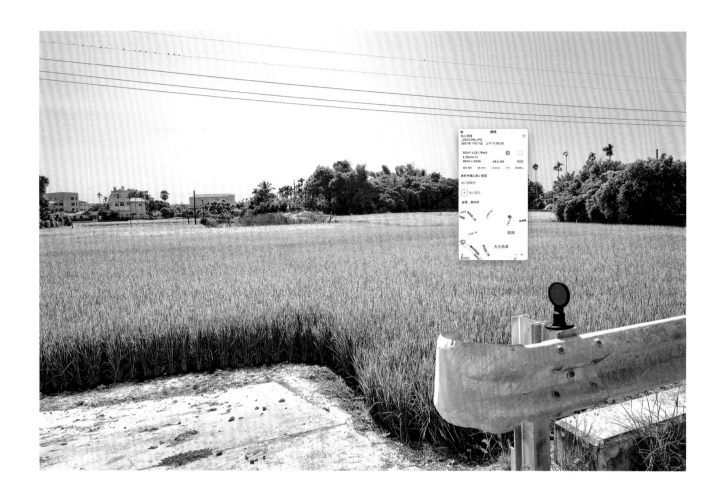

蝦滬

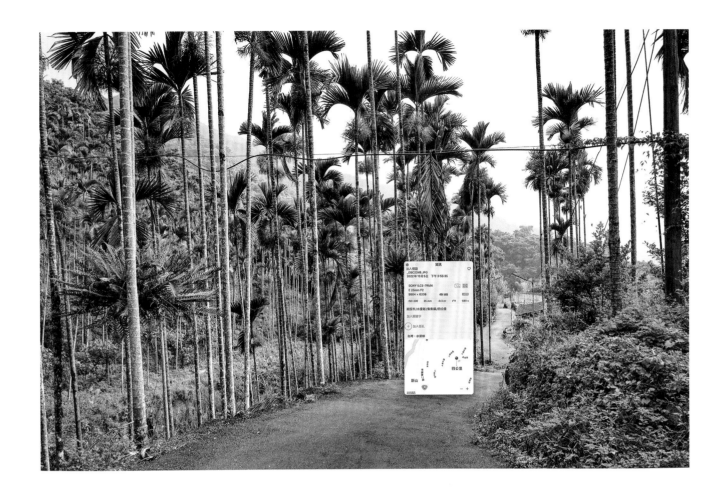

四公里

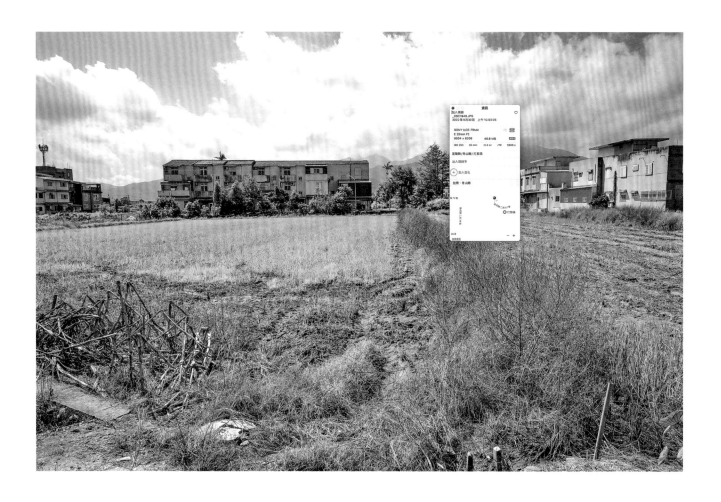

打
那
美

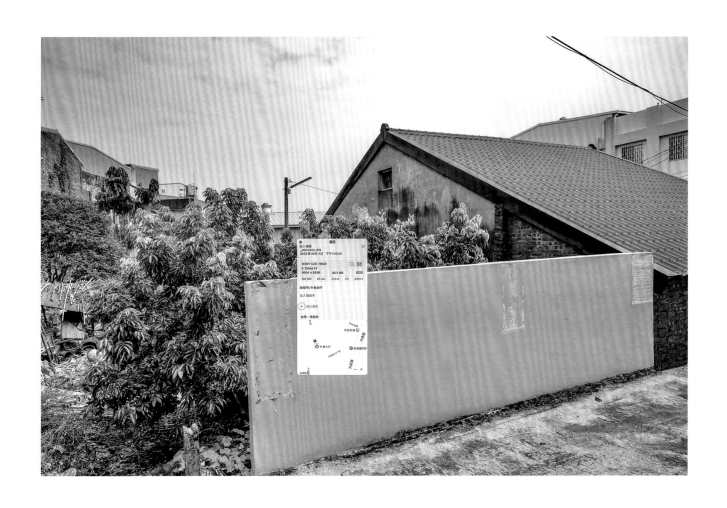

牛食水仔

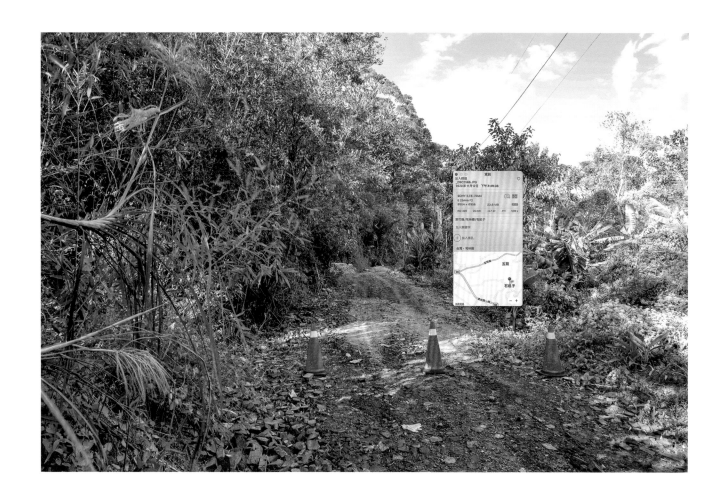

石
吼
子

八分仔

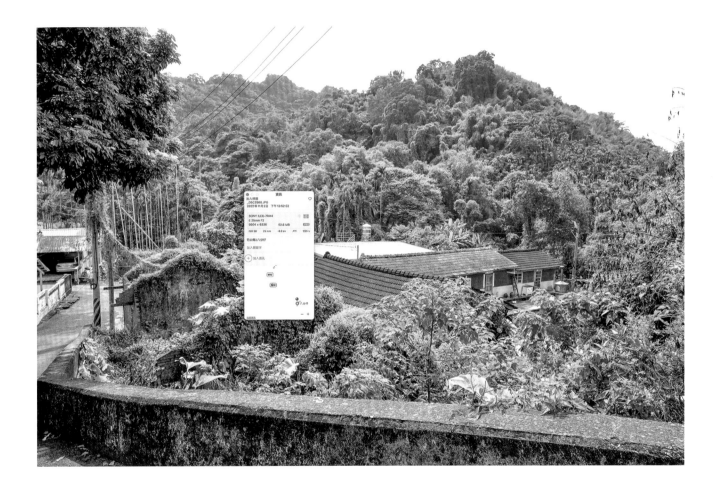

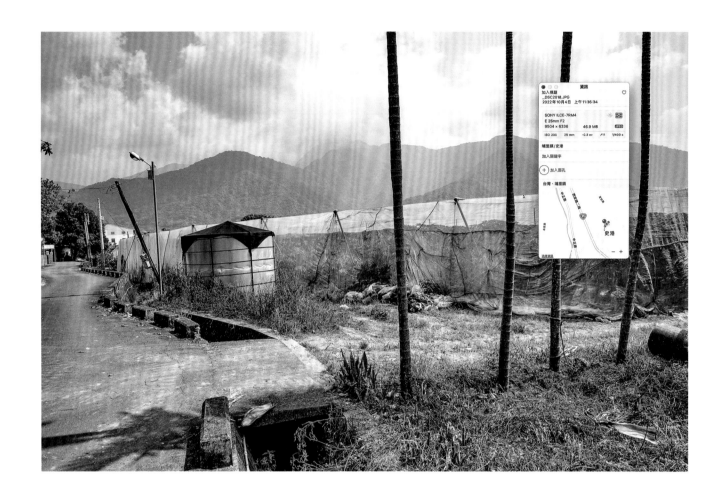

史港

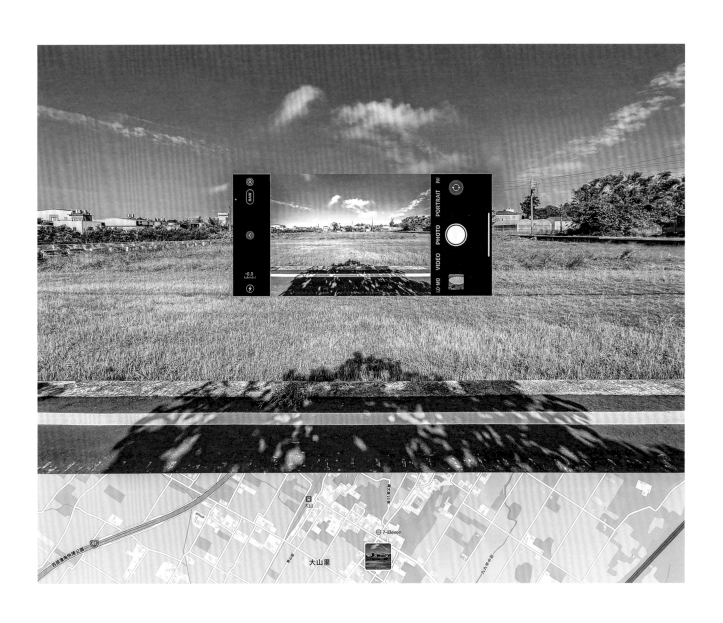

百
三

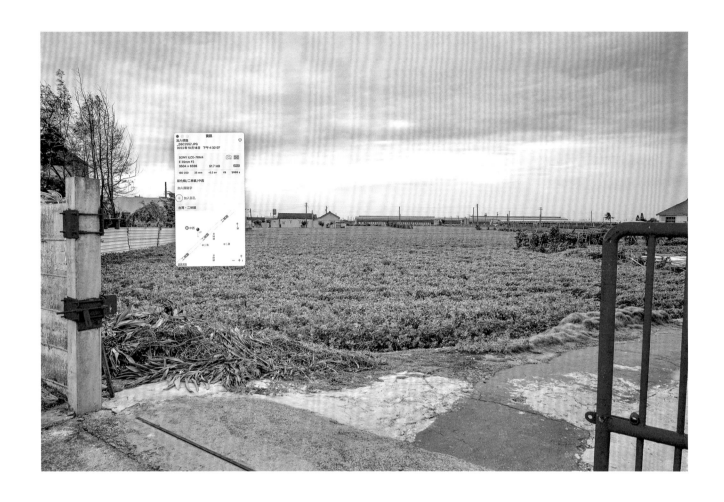

中西

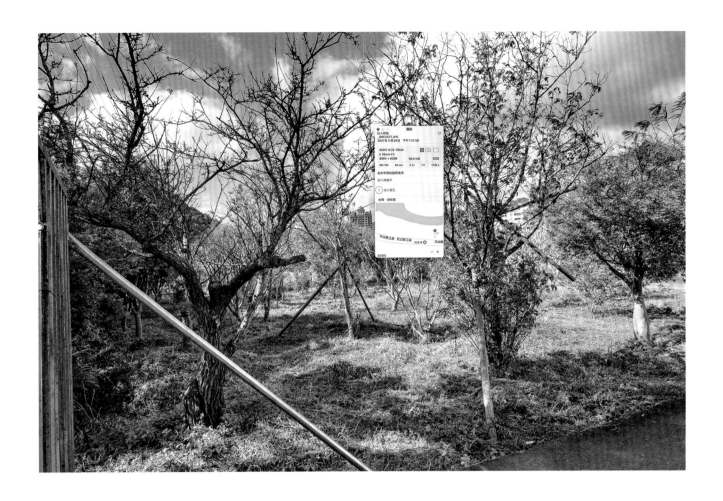

阿柔洋

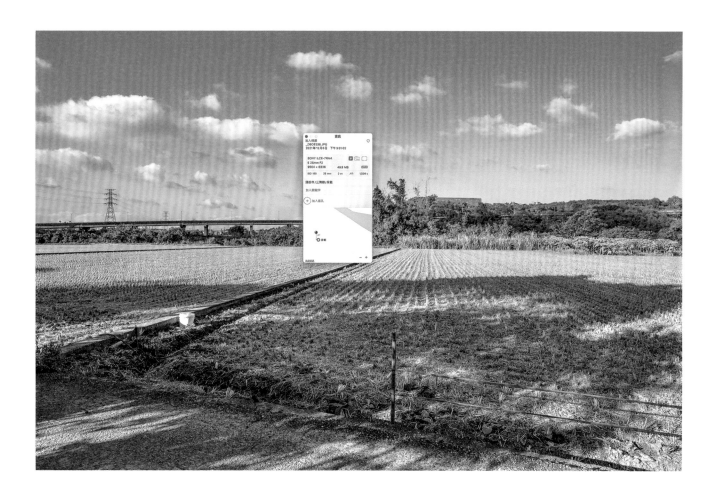

尿
載

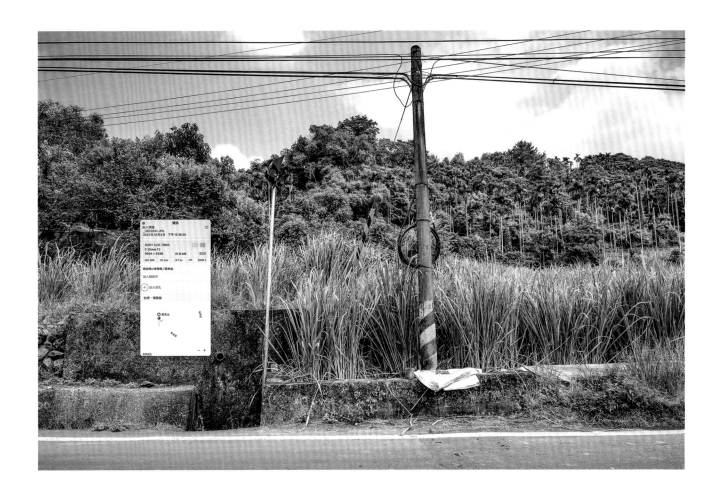

覆鼎金

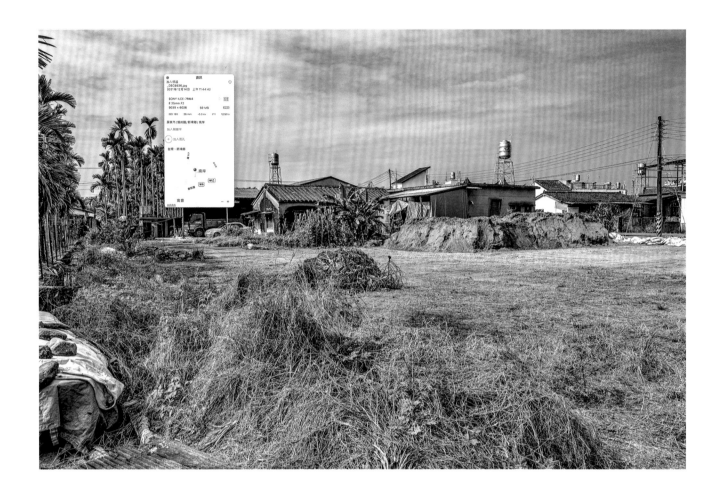

南岸

鎮南　大舌滿　司馬按　頭廷魁

頭溝　上樟空　內關帝　跳走坪

柴櫛　加禮濫

馮媽崎

陳厝厝　塗厝厝　管士厝

石角　頭角　溫厝角

保竹

下柴裡

內八連　中八仙

北旦　下山腳

鹽讚

半路厝子　四甲二

頂烏塗仔　二甲九

水礱棲坑　三圜二

下見口　下五塊

上村村　上南片

三腦寮　十張仔　十八坉

崎頭　掘尺坅

頭堵　四號　山壩

流流

羅康圈　燄溫村　阿丹　放閣

羅經圈　十八張　鄭拐　領寄

藍子　樹角　連表

結頭分

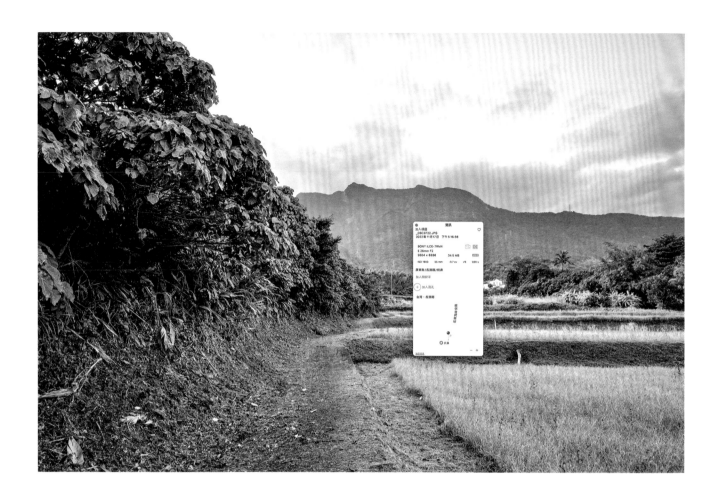

統鼻

網紗

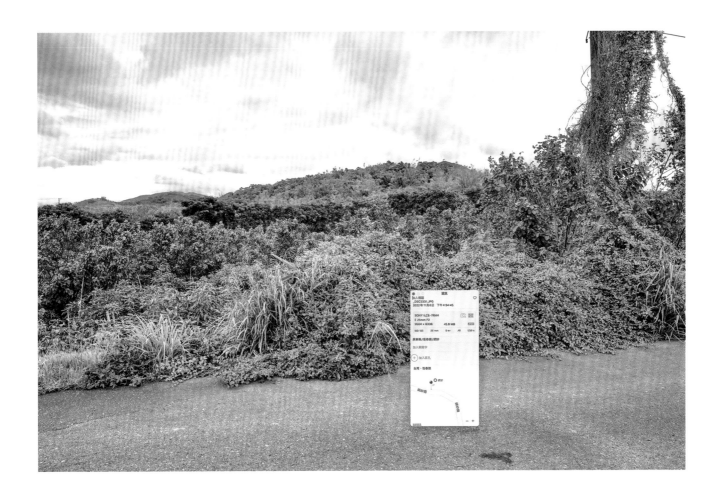

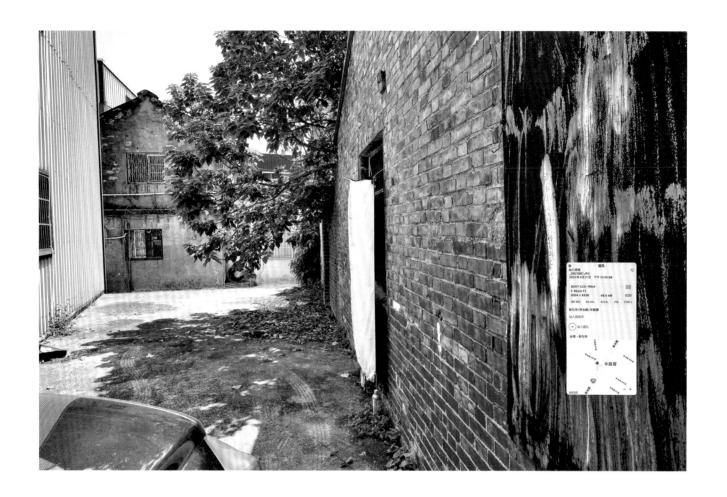

半
路
響

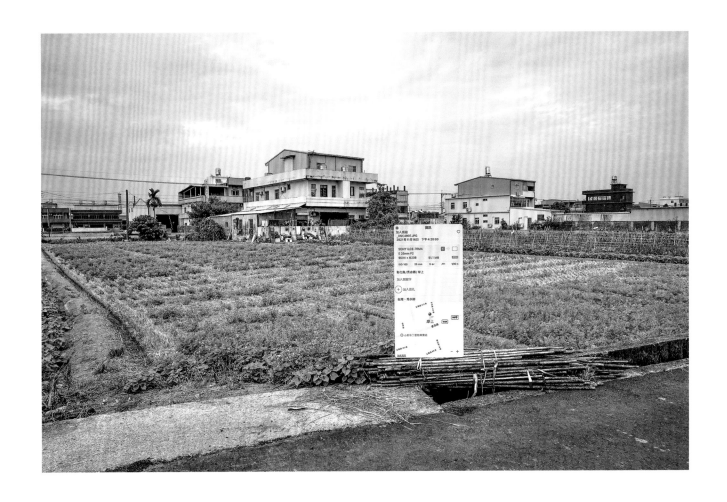

岸上

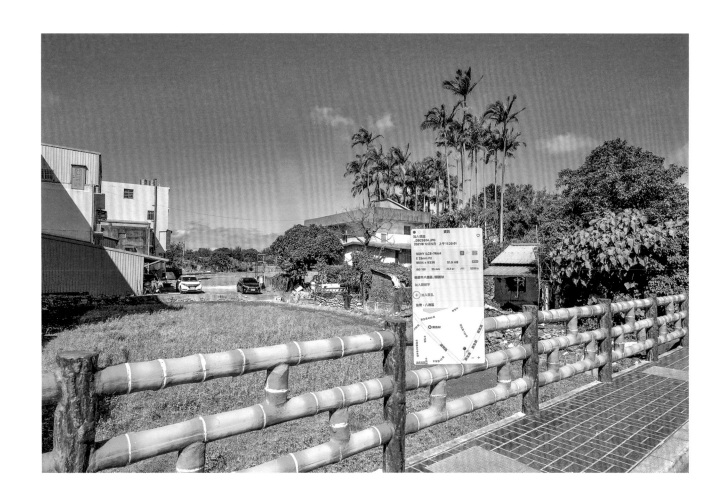

關
路
缺

山邊　營盤　九老爺

半月　馬鞍凹　下五馬

談文　鼓音

五塊厝

店子前｜蟳廣嘴　咬狗溪　暗坑

草地尾｜淫水子　雞心壩　打鹿洲　樟空

蜈蜞溝

分水龍

豬母乳坑

朝保

午日節湖　紅仙水

下莊仔

上新鳳｜蛇子形　大乳乳　娑婆噹

脫褲莊

太爺｜泉水空　崩崁腳

二鬮

他里溫｜二抱竹

石珠｜頂半天　內水哮　石頭光

上蚶｜竹頭　霧霜

板下｜水尾　暗潭

濫莊｜竹子腳　舊眉組

埒內｜頂部　溝皂

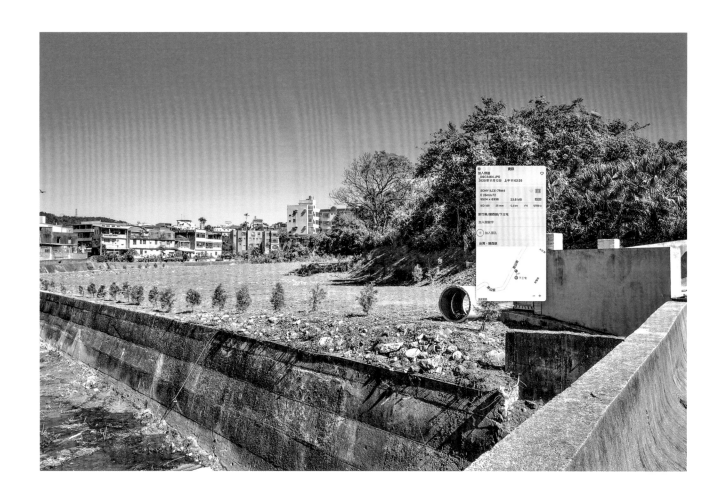

下
三
屯

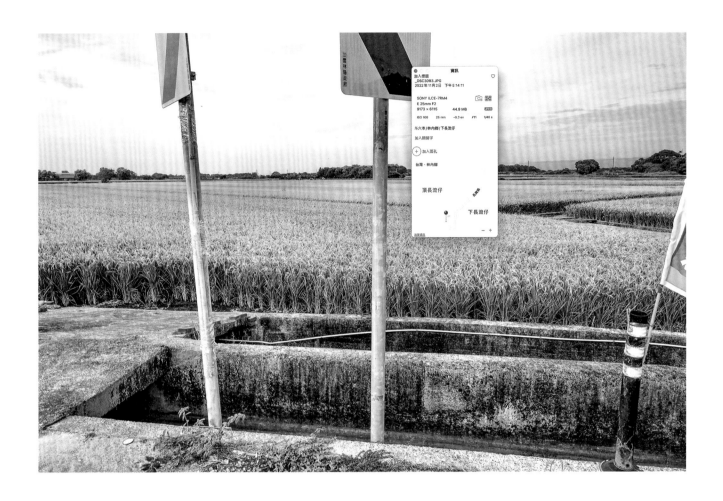

下長流仔

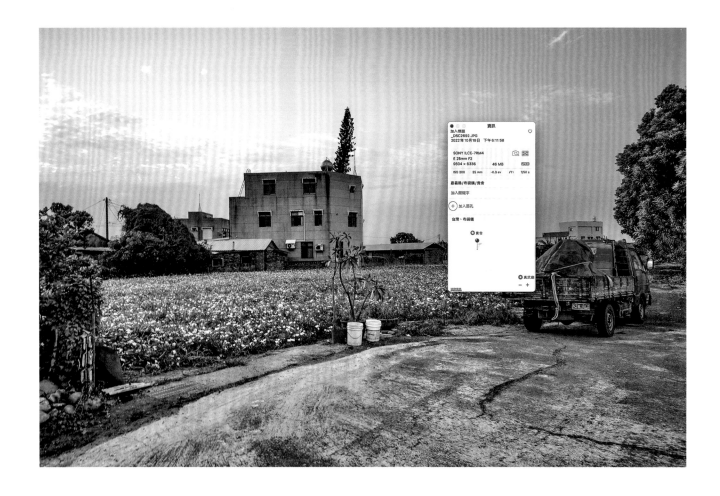

貴舍

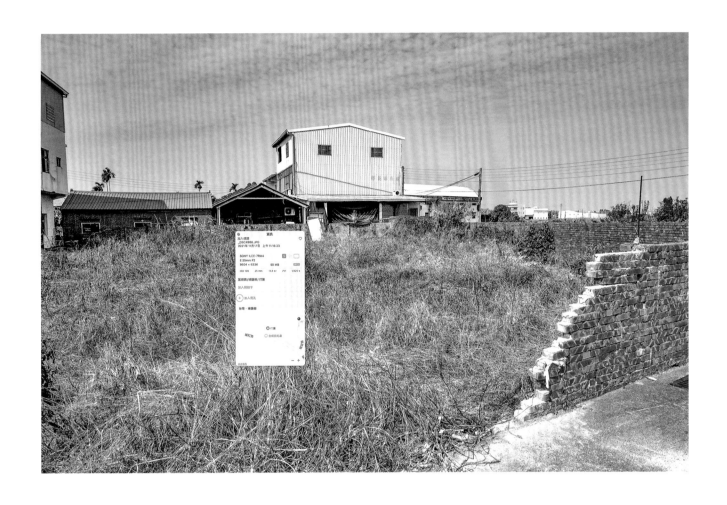

打
簾

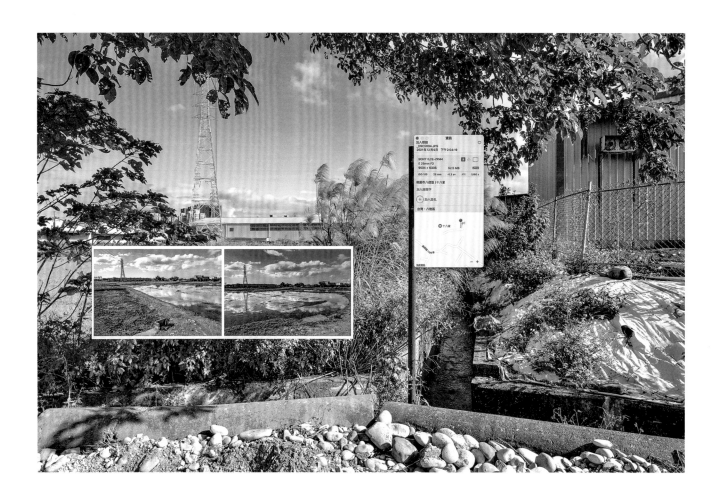

十八家

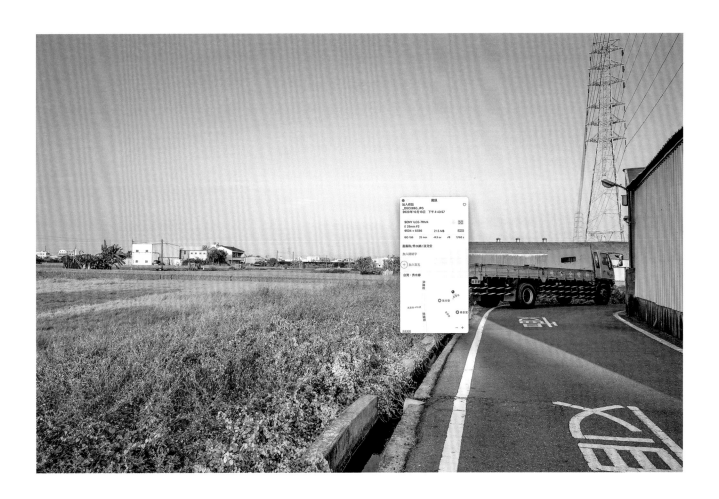

孩兒安

朴鼎金

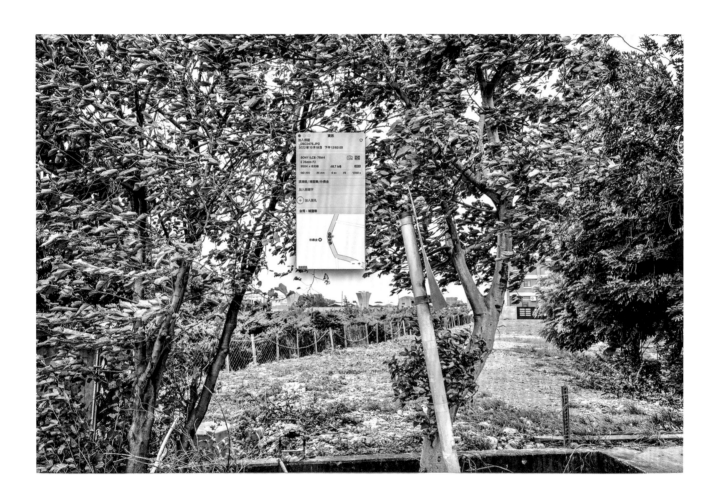

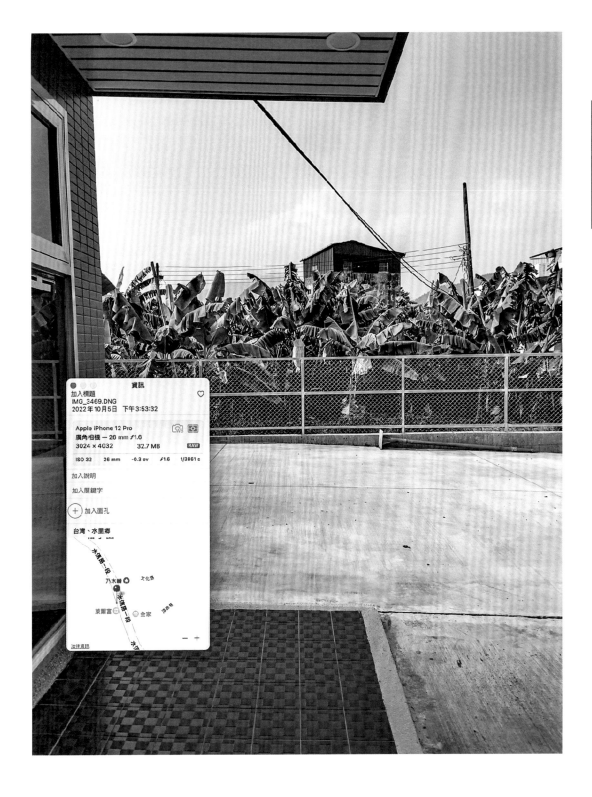

乃木崎

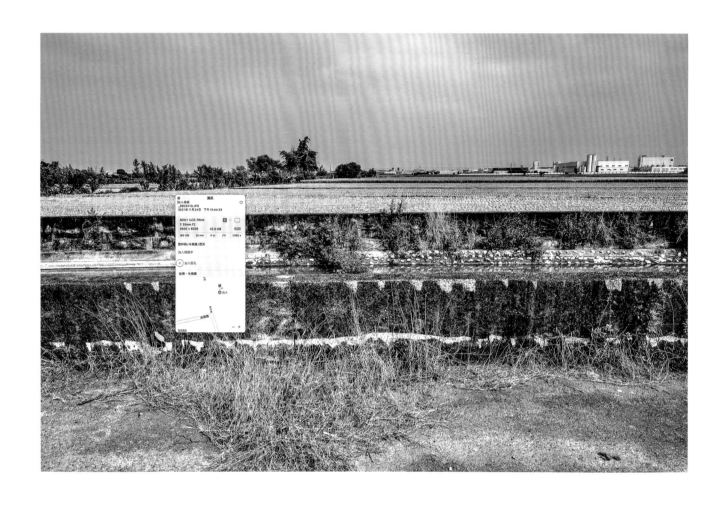

西天

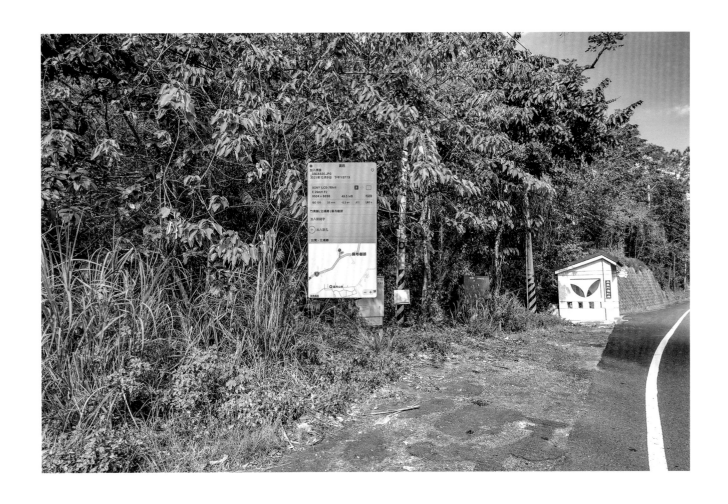

麻布樹排

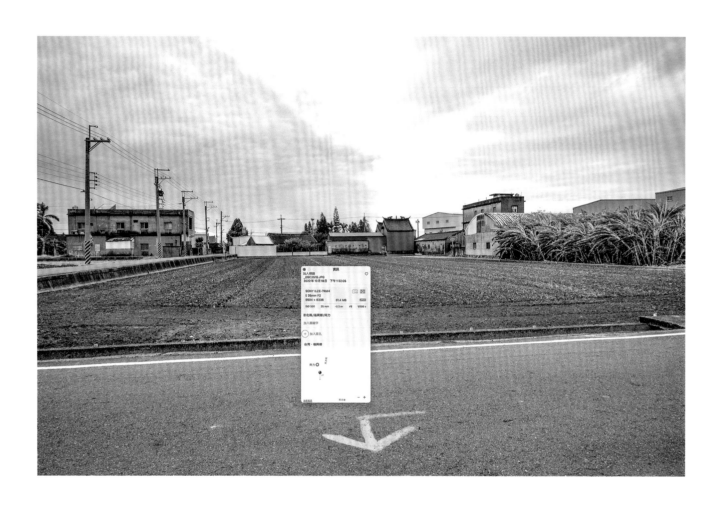

阿力

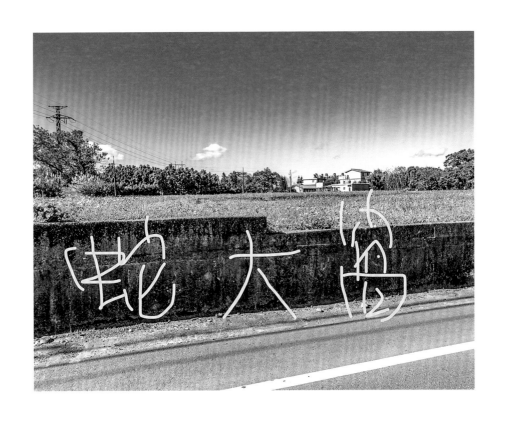

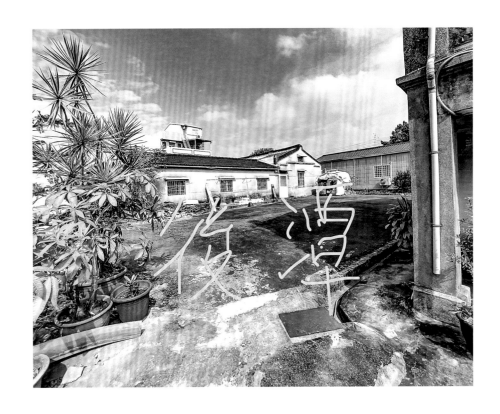

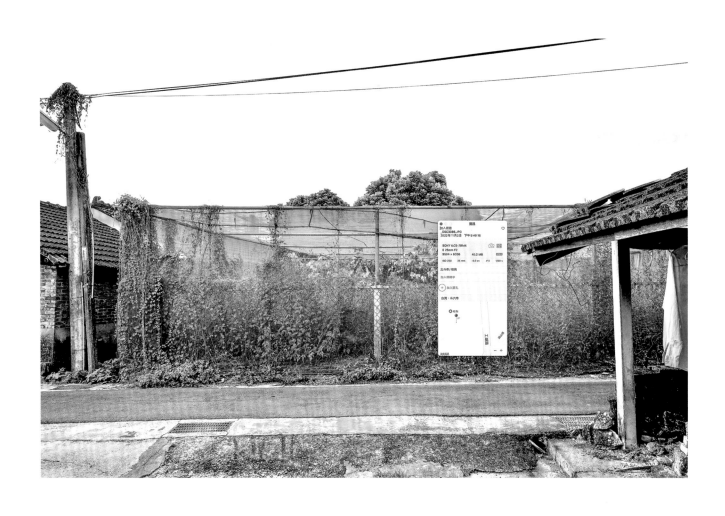

咬狗

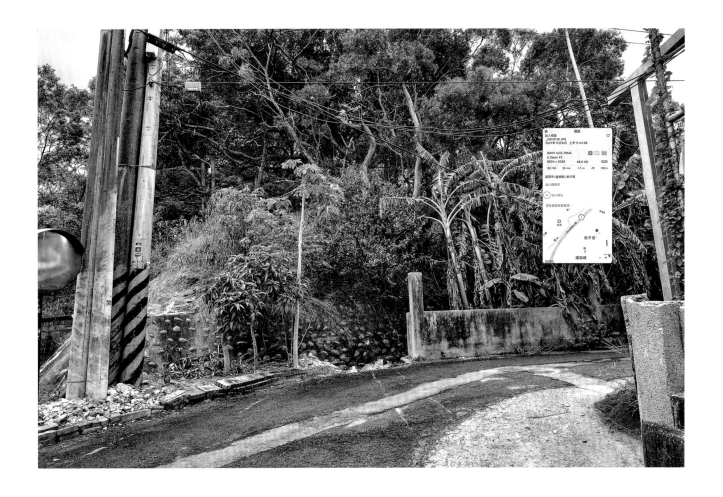

樹子窩

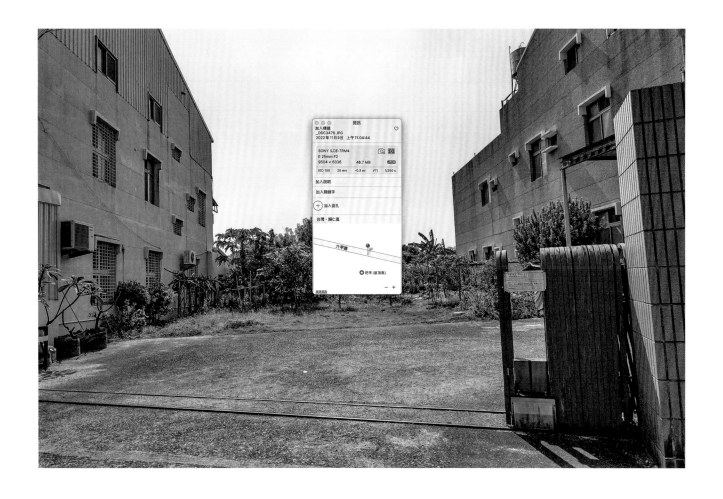

把
竿

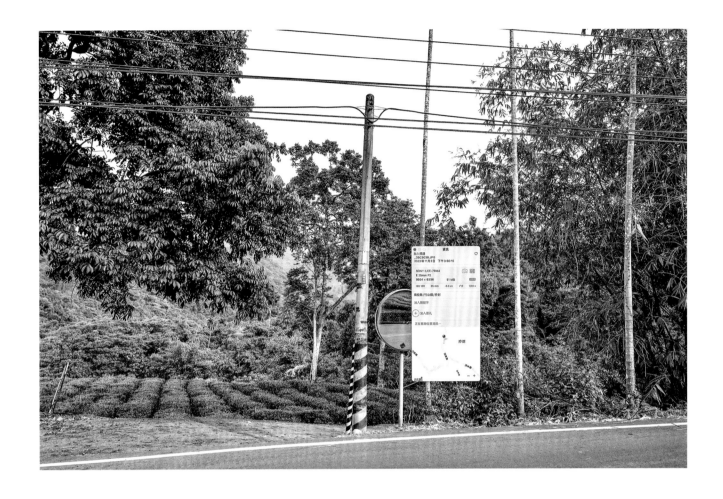

抄封

光榮北路

現代汽車 宜蘭展示中心

新焦點麗車坊 羅東門市

萊茵花園汽車旅館

商王有限公司　普利司通輪胎 力山輪胎行

匯勝汽車宜蘭展示暨服務中心

圓孔頭 ★

圓孔頭

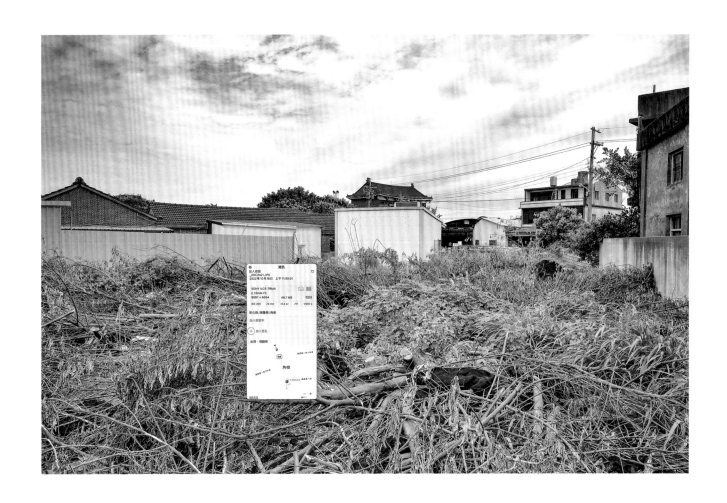

角樹

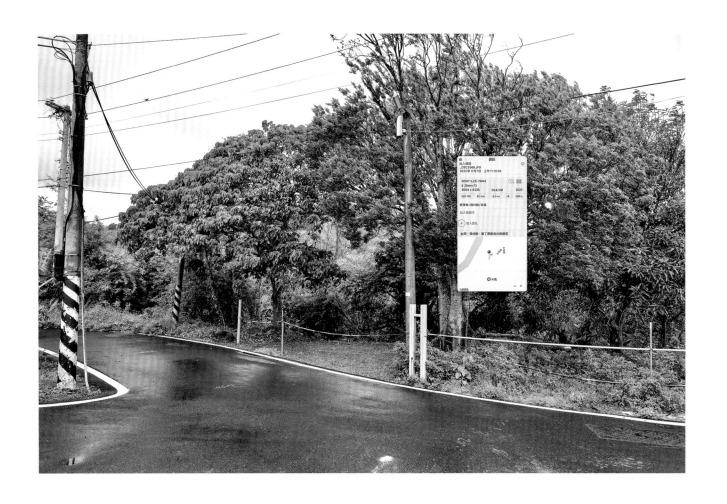

呆
風

看西

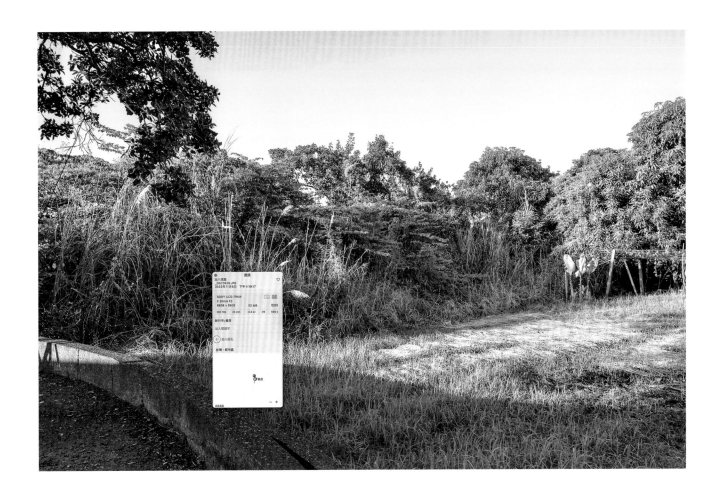

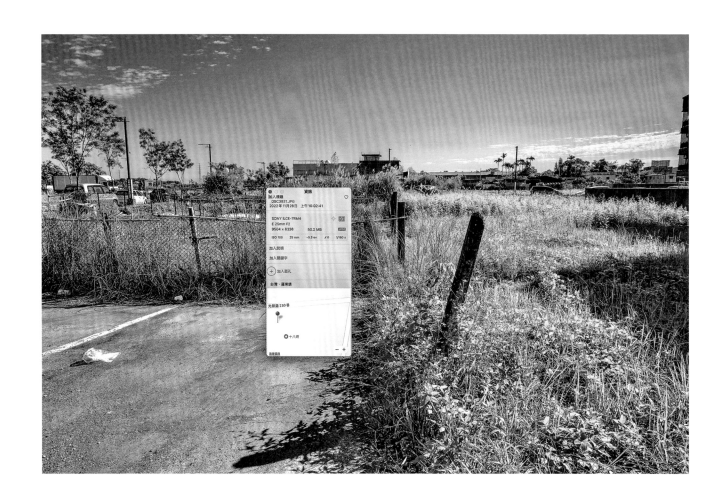

十
八
埒

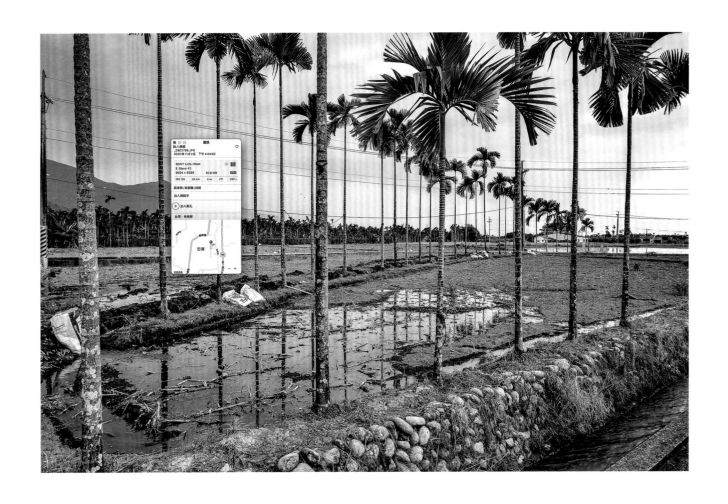

凹
湖

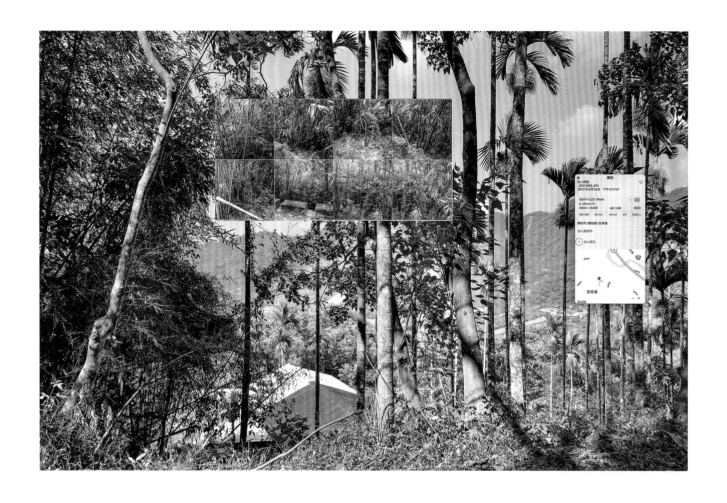

官真巷

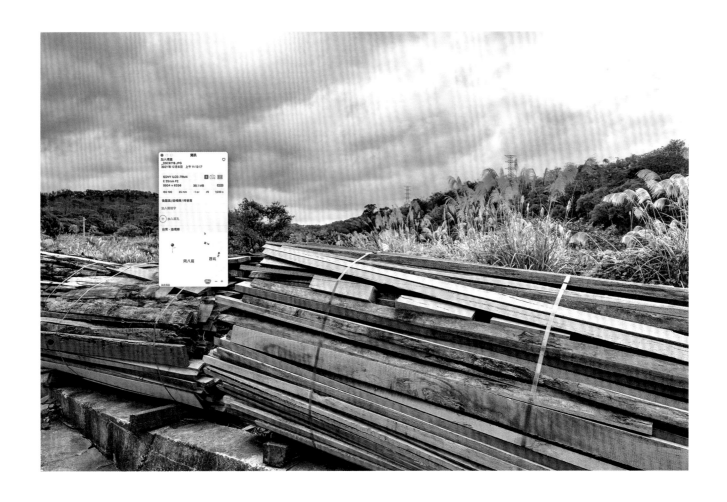

阿爸窩

阿密哩

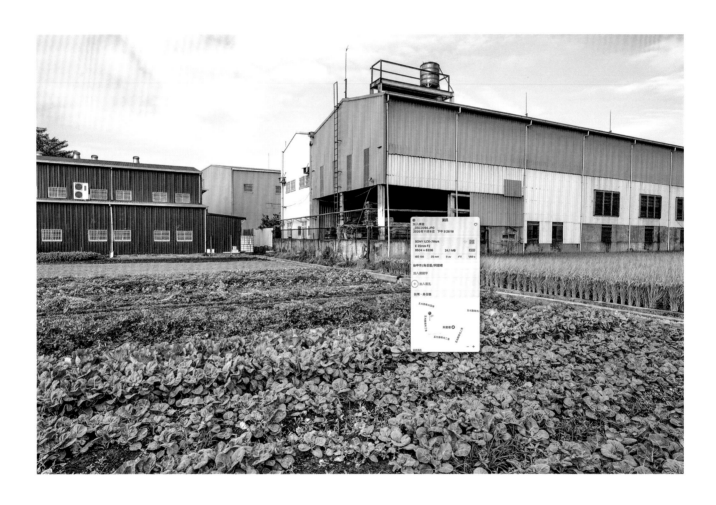

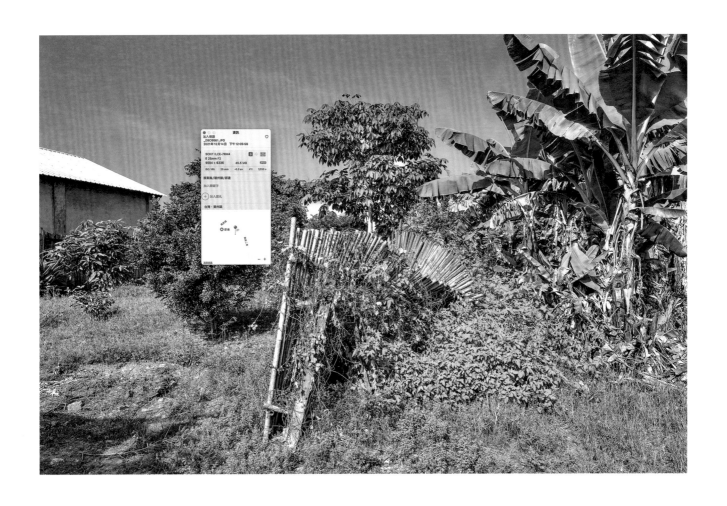

部邊

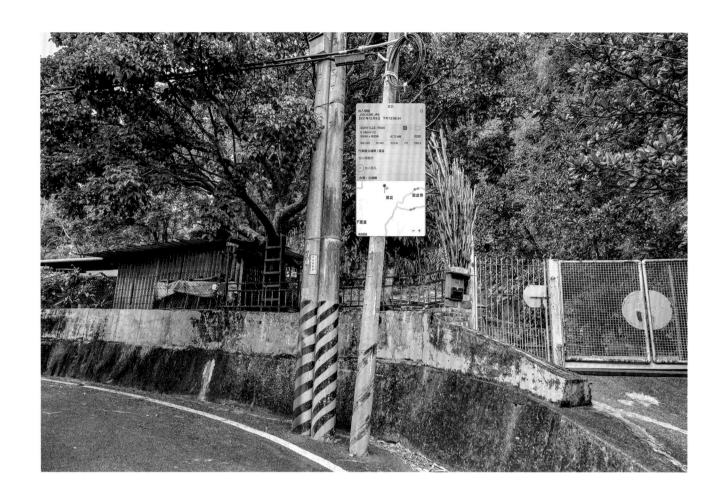

面盆

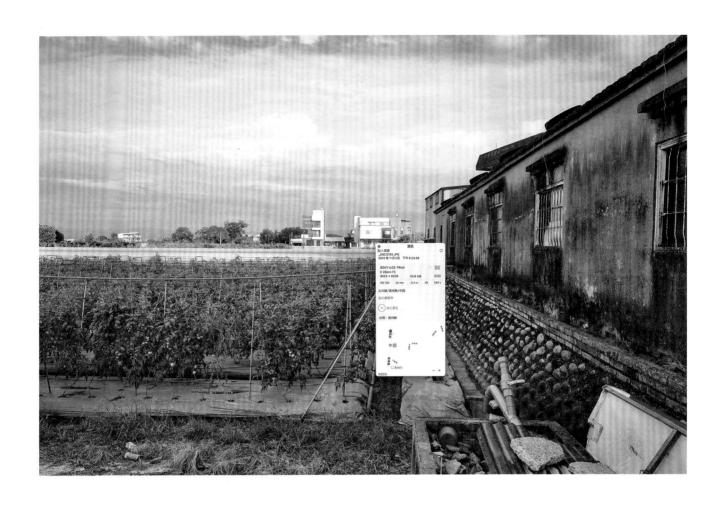

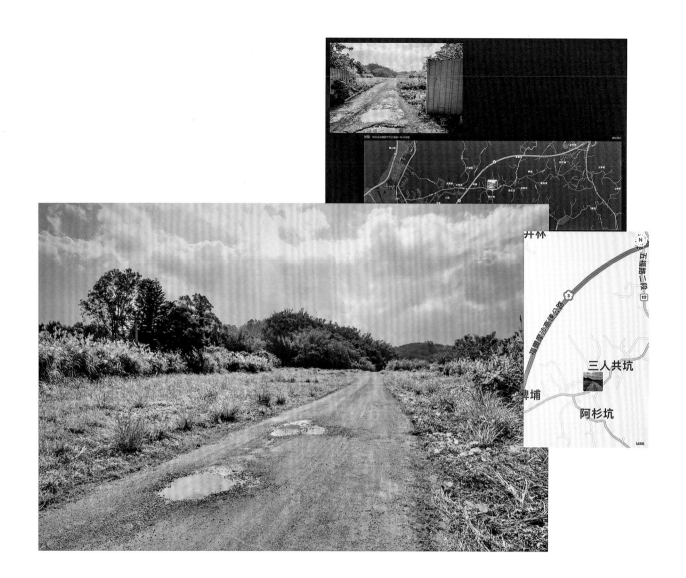

三人共坑